逗陣來唱囡仔歌(II)

台灣民俗節慶篇

康原／著　曾慧青／譜曲

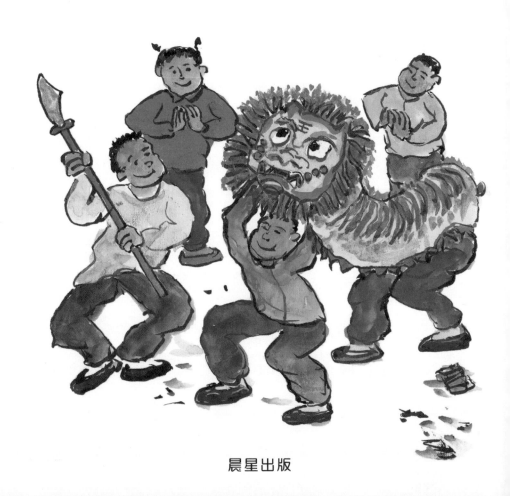

晨星出版

為囝仔歌開創新局面　林明德（彰化師範大學國文學系教授兼副校長）

兒歌或名童謠、童歌，俗稱囝仔歌，它是民間文學的「母親歌謠」，也是「有聲的啟蒙書」。

台灣社會隨著移民的在地化之後，逐漸傳唱斯土斯民的心聲，譜寫台灣交響詩，蔚為民間文學景觀，其中的囝仔歌宛為天籟，獨樹一幟。在兒歌唸唱過程，兒童開始學習、長大，彷彿進行潛移默化的「樂教」，因此，趣味性、音樂性、教育性與遊戲性是兒歌的基本特質。

一曲〈搖囝仔歌〉自然歌謠，代代傳唱；而後由盧雲生作詞、呂泉生譜曲成為〈搖嬰仔歌〉，雅俗共賞，淋漓盡致的唱出母子深刻的親情流注，也塑造了母親那種既平凡又偉大的形象。

在台灣從事囝仔歌的蒐集與創作，施福珍（1935～）可謂先驅者，迄今創作四百首童歌，學界尊稱為台灣童謠的園丁。在他的弟子中，能繼承衣缽，創作童謠的，當屬康原（1947～）了。

一九五九年，施福珍任職秀水農校，擔任康原的音樂教師，從此引導康原進入音樂的天地。

一九六四年，施福珍的〈點仔膠〉、〈天黑黑〉兩首童歌風靡全國，為當年兒童心靈注入音樂活力，康原耳濡目染，感觸自是深刻。長期以來，康原扎根半線，專心一意於文字工作，散文、報導、傳記、村史、兒歌多樣書寫，尤其是兒歌一直是他念念不忘的兒童「文化工程」，例如：《台灣囝仔歌的故事》兩冊、《台灣囝仔歌的故事》、《囝仔歌教本》、《台灣囝仔歌謠》、《台灣囝

仔的歌》等系列的創作與出版，可以例證他的用心。

二〇〇七年，康原作詞、曾慧青譜曲的《台灣囡仔的歌》二十首，分別在員林演藝廳與彰化縣政府演藝廳舉辦兩場演唱會，由於詞曲互為映襯，既帶出瀕臨消失的農村經驗，也活出母語魅力，為台灣兒歌繳出亮麗的成績單，更引發一項文化工程的野心——逗陣來唱囡仔歌；他劍及履及，計畫在二〇一〇年出版四冊，包括：《台灣歌謠動物篇》（2010.2）、《台灣民俗節慶篇》、《台灣童玩篇》、《台灣植物篇》，其抱負不可不謂之遠大了。

《台灣民俗節慶篇》共四十五首，分三輯，即：節慶活動二十四首、民間習俗二十一首，以及看樂譜唱囡仔歌。延續康原創作、曾慧青譜曲演唱的合作模式，生動的傳唱節慶與民俗。為了讓讀者見識台灣傳統的風土民情，特別邀請畫家王灝以鄉土意象，一篇篇的繪畫，藉收詩、樂、畫三位一體的境界；另安排台羅拼音，方便學習閱讀，之外，附加字詞解釋、小典故與節慶、民俗知識通，多元聚焦的設計，毋寧釋放豐饒多元的效果，例如：「……即馬的七娘媽生／無人咧講 牛郎織女／真濟人喝 我愛瑪莉／少年人 走對旅館去」（〈七夕〉）；「……按怎來 按怎去／名利若白雲變化無了時／虛虛實實 實實虛虛／人間 本是一場空戲」（〈阿彌陀佛〉）。口語流暢，隱寓一份反諷，配合拙樸的繪畫，加上聲情和諧的樂章，為囡仔歌開創新局面，也為兒童啟蒙書提供嶄新的路向。

康原多年來為台灣兒歌所作的努力，是值得肯定的。

歌謠體的生命禮俗典

路寒袖（彰化師範大學駐校作家、前高雄市文化局長）

康原長期以來始終以土地為養料，致力於地方文史與民間禮俗的調查與採集，他的研究不是埋首故舊紙堆的資料拼貼、穿鑿、臆測，而是劍及履及的實地踏勘。他的採擷態度從無功利的掠奪情事，總是與受訪對象（不論人或地）建立起友善的親密關係，因此，康原的「地方版圖」擴充得極其快速，每隔一段時間，總又增添不少盟邦與盟友。

康原善於活用從鄉野常民蒐羅而來的素材，依照它們的內涵與質料揉合於各類的創作之中，使其作品展現出飽滿的民間色彩與草根的生猛活力，是文壇中少數擁有豐富地方文史素養的作家，更是認識彰化地區人文地景的最佳導覽員。

「唱作俱佳」是康原另一項獨步文壇的絕活，他熟稔許多流傳於民間的民謠兒歌，多是記錄常民生活、勞動的珍貴曲調，韻律鮮明、活潑生動，由康原渾厚嘹亮的嗓音加以詮釋，更是傳神而入味，也因此，康原一直都是頗受歡迎的演講者，除了內容活潑有趣外，他隨時都可開唱，相互佐證，令聽者印象深刻。

康原源於大地的作品又聯結了許多優秀藝術家，如與鹿港攝影家許蒼澤、彰化音樂家施福珍、雕塑家余燈銓、日本畫家不破章等人的作品合作，而出版了不少跨媒介又特色獨具的著作。

長期的涵養以及重然諾的個性將康原訓練成一位快筆寫手，報導、評論、散文或詩作，不論何種文類多可立時寫就，而且水準總令人滿意。

本書是康原記錄先民生活與意志的重大工程之一，雖然只有四十餘首囡仔歌，但涵蓋面極廣，有敬天祝神的神祇觀，如〈天公生〉、〈送神〉，以及〈搓圓仔〉：

圓仔　圓　圓圓

冬節時　逐家搓紅圓

拜紅圓　保庇阮兜好過年

生活快樂　大趁錢

　　　　　腥臊　欲食食家己拈

　　　　　夕話囥一邊

　　　　　灶孔公　請汝好話報上天

　　　　　圓仔　甜　甜甜

有生命禮俗與婚喪喜慶的紀錄，如〈相親〉、〈送定〉、〈食新娘茶〉、〈哭路頭〉等。

〈食新娘茶〉詩曰：

5

新娘的茶　甜　甜甜

茶盤茶甌　圓　圓圓

新娘生婿　真　標緻

新郎緣投　笑　微微

輕聲細說　唸　情詩

緣結連理　萬　萬年

既描述新娘捧茶敬客時的喜慶和諧情景，也將此一禮俗內容暗合於詩中。喝茶（皆為甜茶水，以喻新人甜甜蜜蜜）的客人必須預先準備好紅包，以便「壓茶甌」回禮，之外，也得說好話（即所謂的說「四句聯」）以為祝福。

慎終追遠的祭祖懷思，〈清明〉、〈五日節〉、〈普度〉等皆是。節慶時令也是本書的重點，像〈送神〉、〈貼春聯〉、〈圍爐〉、〈新年恭喜〉、〈開正〉、〈元宵〉、〈五日節〉、〈七夕〉、〈中秋〉、〈節氣〉、〈小暑合大暑〉等。試舉〈七夕〉一詩：

……

即馬的七娘媽生

無人咧講　牛郎織女

真濟人喝　我愛瑪莉

少年人　走對旅館去

受西潮影響，現代的年輕人擁有西洋情人節、白色情人節，以及中國情人節（即七夕），本詩除了為節慶做了重點的紀錄外，更是一筆點出年輕人過節的開放作風，潮流變化如此之快，想必令七娘媽瞠目結舌吧。

〈迎媽祖〉、〈財神爺〉、〈燒王船〉、〈八家將〉等詩則為民間宗教活動留下美好的身影。

另外，康原也記錄了許多先民生活習俗的點點滴滴，像〈收驚〉、〈食尾牙〉、〈捏秫米仔〉、〈光明燈〉、〈白糖蔥〉、〈磅米香〉、〈做粿〉、〈鳥梨仔糖〉、〈算命〉、〈江湖仙〉等，這些樸實而饒富文化風味的民間呼息都是康原的生命經驗，因此寫來格外的生靈活現，透過文字我們彷彿被帶入加了味覺的３Ｄ電影之中。

本書於每首詩後皆附有「字詞解釋」、「小典故」、「節慶知識通」或「民俗知識通」，幫助讀者認識台語文，避免閱讀上的「文字障」，後兩項則簡明扼要的介紹民俗典故，使讀者得以完全融入詩作的描繪。這些都是細膩而貼心的設計，讀本書不僅能享受康原台語童詩的文字聲韻之美，也領受了常民於生活、勞動之中結晶而成的生命觀照，堪稱是歌謠體的台灣生命禮俗典。

音樂有你不孤獨

楊喻涵（台中教育大學音樂系兼任副教授）

與慧青從大學同窗至今，沒想過我們到底認識多久，直到她邀我為她譜曲的囡仔歌寫序時，受寵若驚之餘，才赫然發現我們真的是「老朋友」了。回想在東吳的時光，我們同樣主修「長槍大砲」（低音管），自然有許多機會一起切磋觀摩及打鬧玩耍，雖然我從未提過，但她一直是我心目中學習的榜樣；無論待人處事或學業表現，她總是溫暖寬厚，認真卻不失幽默。大學畢業後，慧青旅美十多年，從波士頓到亞特蘭大再到洛杉磯，歷經許多人生大小事，她都能勇敢面對且處理得宜，讓我更加佩服這位同窗好友的智慧與胸襟。

為了寫序，很開心能搶先聽到慧青創作的囡仔歌。她在短時間內，一口氣完成了四十五首康原老師寫的台語童詩，其歌謠旋律帶有中國傳統節慶、民俗風格之外，也有古典的華爾茲、Pop、搖滾等多種風格，令我驚豔連連；加上繁瑣的打印樂譜及錄製音樂檔案，雖然我們同樣從事音樂工作，我卻無法想像慧青是如何獨自完成這項任務的。我想若沒有十足的熱情與毅力，一般人很難像慧青這般拚命似地「壓榨」自己的精神與體力。

感謝康原老師以文字將民間習俗與節慶記錄下來，更高興慧青用音符使歌謠活起來；可說是詞表達了歌的精神，旋律則顯現歌的生命。這四十五首歌謠因為旋律及語韻搭配得宜，聽來輕鬆愉

快，簡潔又充滿活力；有些還會讓人在腦海中產生故事畫面，令人會心一笑。

最後，期待這本歌謠及早問世，也祝福慧青在音樂世界中優遊自在，樂思泉湧，繼續為我們帶來更多的音樂火花。

俗諺‧詩歌與台灣文化

康原

從一九九四年由《自立晚報》出版《台灣囡仔歌的故事1、2》後，筆者開始走進校園、圖書館與社團，展開〈傳唱台灣文化〉及〈說唱台灣囡仔歌〉為主題的演講，唱施福珍老師的歌謠，講我透過歌謠書寫的故事，獲得許多聽眾的迴響。

一九九六年玉山社出版《台灣囡仔歌的故事》榮獲金鼎獎，二〇〇〇年由晨星出版《囡仔歌教本》之後，我也開始創作囡仔歌，陸續於二〇〇二年出版《台灣囡仔歌謠》、二〇〇六年出版《台灣囡仔的歌》二書。我曾在序文中說：「台灣囡仔歌是台灣人的情歌……有家鄉的風土味、童年的嬉戲記憶與成長過程的生活點滴……」，筆者認為作家一定要以作品去傳遞生活經驗。

其中，由曾慧青小姐譜曲的《台灣囡仔的歌》推出後獲得不少讚賞，詩人向陽說：「台灣囡仔歌謠的特色，在康原筆下重新復活，台灣記憶也在這些作品中回到我們的心中。」廖瑞銘教授說：「吟唱這些詩歌，一邊回味詩中的農村畫面，一邊感受康原記錄這塊土地的節奏，是一種享受、一種幸福。」書推出之後也獲得很好的讚賞。

二〇〇七年八月，在彰化縣政府教育局及文化局的支持下，分別在員林演藝廳、彰化縣政府演藝廳，辦了兩場演唱會，也獲得聽眾的欣賞，媒體報導：「康原為傳承逐漸消失的農村經驗，也為

10

了推展母語，將詩歌譜成兒歌來傳唱……慧青的曲加入西洋音樂的和聲、爵士曲風、古典音樂的風味，卻不離台灣鄉土味……」，演唱會之後，我還是努力的傳唱台灣。

今年二月推出以動物為描寫對象的歌謠《逗陣來唱囡仔歌——台灣歌謠動物篇I》，這本書是以傳授小孩子在學習母語的過程中，還要了解這些動物與人類的關係，長期生活在島上的動物，因與人有密切關係，也產生許多諺語，比如牛，就有「牛牽到北京嘛是牛」、「一隻牛剝雙領皮」、「牛聲馬喉」、「牛頭馬面」……以及摸春牛的台灣習俗等，透過唱歌的過程，讓孩子接觸台灣文化。

如今又推出系列作品《逗陣來唱囡仔歌——台灣民俗節慶篇II》，透過詩歌傳唱台灣人的生活與節慶，特別邀請知名畫家王灝，以水墨畫去表達民俗與節慶活動圖像。在編輯上，歌詞除漢字外，以教育部頒訂的台羅拼音標示，請台語教師謝金色標音，方便學習閱讀。本書歌曲由旅美音樂家曾慧青譜曲與演唱，精確詮釋歌謠中的情境。書中也寫囡仔歌故事及典故或其他延伸故事，以故事吸引小讀者或其他的閱讀者。本書以談諺語、唱歌謠、看圖像，來認識台灣民俗與節慶，使小孩能快樂學習語言、認識土地與生活的習俗、了解台灣文化進而珍愛台灣。

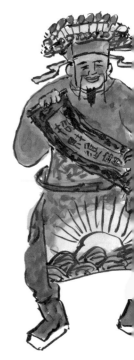

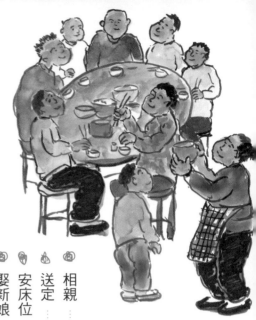

輯一
節慶活動

新年共喜

新年猶未到
大大細細　想放炮
新年一到
大大細細　放大炮
笑聲歸客廳
新年恭喜　喝大聲

Sin nî kiong hí

Sin nî iáh buē kàu

Tuā tuā sè sè siūnn pàng phàu

Sin nî tsìt kàu

Tuā tuā sè sè pàng tuā phàu

Tshiò siann kui kheh thiann

Sin nî kiong hí huah tuā siann

歲時歌謠新年有：「正月正，牽新娘出大廳」或「正月正，請子婿入大廳」，第一句是初一時，新郎牽著剛娶進的新娘進大廳來拜拜。而後句是因為台灣早期有許多男人招贅進來，新年時還有一點羞澀、靦腆。而「正月正，聽著博繳聲」是新正時許多人都玩牌、賭博。而「正月正，聽著博繳聲」是新正時許多人都玩牌、賭博。

新年歌還有：「初一早、初二早、初三睏甲飽、初四接神、初五隔開、初六沃肥、初七七元、初八完全、初九天公生、初十有食食、十一請子婿、十二查某子返來拜、十三食糜配芥菜、十四結燈棚、十五元宵暝。」這是新正的行事曆。

❖ 猶未：還沒有。
❖ 大大細細：大大小小。
❖ 一到：到了。
❖ 歸客廳：整個客廳。
❖ 喝：喊。

台灣人的歲時行事以農曆為準，俗稱「新年頭，舊年尾」，農曆十二月底是舊年尾，初一到十五稱為新正。小孩子就等著除夕夜吃年夜飯，過新年時穿新衣、新鞋、新帽，還可以玩放鞭炮的遊戲。

放鞭炮的習俗，本是在除夕午夜過後，開正時刻，一家大小齊燒香、祀神、祭祖先，以恭迎新年，為了迎喜避厲，由長上挨果，不能說不吉利的話語。

次行三跪九拜之禮，然後燒金紙後，燃放鞭炮，有「爆竹一聲除舊歲，桃符萬戶更新年」之意，謂之「開正」。

新正的幾日之內，小孩子都還玩鞭炮，到元宵十五日「懸燈門首，放花炮，妝故事，遊遍街衢來慶元宵。」孩仔玩著各種遊戲，新正的日子，到親戚朋友家作客，都相互「恭賀新禧」，長輩會給小孩子紅包，一些小孩就會相互開玩笑說：「恭喜發財，紅包拿來」，相互問候取樂。新年期間迎人說好話，請人吃糖

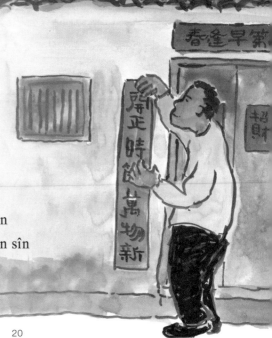

貼春聯

紅紅的　門聯
貼佇　春風中
貼恬　廳門頭

對聯攏是好句讀
開正時節萬物新
歡歡喜喜接春神

Tah tshun liân

Âng âng ê mn̂g liân
Tah tī tshun hong tiong
Tah tiàm thiann mn̂g thâu

Tuì liân lóng sī hó kù tāu
Khuì tsiann sî tseh bān bu̍t sin
Huann huann hí hí tsiap tshun sîn

❖ 門聯：貼在門上的春聯。
❖ 貼佇：貼在。
❖ 廳門頭：大廳的門上。
❖ 好句讀：好的詞句。
❖ 萬物新：萬象更新。
❖ 接春神：迎接春神。

小典故

台灣人在新年期間，都會貼上紅紅的門聯，這些門聯都會依各種不同的行業去撰寫，其對聯都是一些吉利的辭彙。比較通俗的對聯如「爆竹一聲除舊歲，桃符萬戶更新年」，而現代人已較少貼春聯，只在門上貼著「恭賀新禧」的紅紙。

大約在舊曆十二月二十四日以後，就會有人在街頭賣起春聯，

有時候各地的文化協會，會邀集一些書法家來撰寫對聯，有時候銀行或各種商業團體，印製對聯來相贈送。

以前農村貼門聯之外，會在窗子上貼福、祿、壽、春等不同的吉祥字，煮飯的灶上會貼「司命灶君」、豬舍、雞舍會貼「六畜興旺」，穀倉貼上「五穀豐登」，有些門簽貼「日日進財」、「招財進寶」、「黃金萬兩」的吉祥春聯，這些春聯除了吉祥之意外，還具詩情畫意來迎接新的一年。

節慶知識通

貼春聯也有一些禁忌，若家中有人去世的喪家，三年之內是不能貼紅色春聯。喪家的死者是男人，就必須用藍色紙寫春聯，如果是女人則用黃紙書寫，但現在這種舊俗已很少有人遵循了，就乾脆不貼春聯了。

鹿港地區是個古都，人文薈萃，許多門聯都是各自撰寫，用自己的名號做對聯。比如「興隆工廠」下聯「興寬興和興雅量」下聯「隆富隆貴隆生機」。「友鹿軒」：上聯「友客欣然尋古趣」。「春林堂」：下聯「鹿鳴喜奏表真情」。「春林堂」：上聯「春花更新多存古意」下聯「林泉放逸常致清和」。「松下齋」：上聯「松下齋雕龍鏤鳳聘其軒羽」：下聯「竺中徑品笛吹簫都盡達觀」。橫聯「松風竹月下惟我書齋」。門聯除書道之美，更欣賞對聯的詞意。如果到鹿港遊玩，看看人家的對聯也是一種樂趣。至於橫聯就讓讀者去猜想，也是一種趣味。一般橫聯較為普通，並不能沒有橫聯。

開正

三更半暝的　炮仔聲
霹靂碰碰　來開正
厝邊隔壁　聽著博傲聲

三跪　九叩拜天公
天公啊　請汝聽阮講
保庇　新的一年攏順風

Khue tsiann

Sann kinn puànn mî phàu á siann
Pìn pìn piòng piòng lâi khui tsiann
Tshù pinn keh piah thīann tiòh puàh kiáu siann

Sann kuī káu khìo pài thinn kong
Thinn kong ah tshiánn lí thiann gún kóng
Pó pī sin ê tsit nî lóng sūn hong

❖ **開正**：初一凌晨子時，祭拜天公放鞭炮，謂之「開正」。

❖ **博傲**：賭博。

❖ **拜天公**：祭拜玉皇大帝。

❖ **聽阮講**：聽我講。

❖ **保庇**：保佑。

❖ **攏順風**：都一帆風順。

節慶知識通

音樂家施福珍有一首〈天公歌〉，這是一首久旱不雨，農人們向老天爺祈雨的歌，歌詞是「天公啊！天公啊！請汝緊落雨。天公啊！天公啊！請汝來落雨。稻田無水通好播，熱甲親像火燒埔。天公啊！天公啊！請汝緊落雨。」人在無助的時候，通常都會祈求上天保佑，因此在開正時，拜天公一定會祈求天公，給我們一年平安順利。

小典故

開正的時刻，要看各年的干支而定。一般是除夕過了午夜子時，一家大小穿新衣，焚香祭神、拜天公，恭迎新年。

然後燒印有壽字的金紙、印有財、子、壽三神像之金紙，然後放鞭炮，有「爆竹一聲除舊歲，桃符萬戶更新年」之意。

祭拜完畢後，喝甜茶祝「新年恭禧」，開正後才去就寢，這一夜往往還可聽到有人洗牌的聲音。

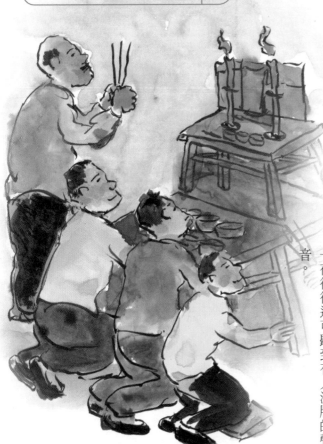

正月初九　天公生
三更半暝　阮伴天星
清香　點三支
敬拜　玉皇大帝

請保庇　啊　請保庇
豬羊答謝　天公汝
乎阮　細漢囡仔好育飼
保庇　序大食百二

Thinn kong sinn

Tsiànn gue̍h tshue káu thinn kong sinn
Sann kinn puànn mî gún puānn thinn tshinn
Tshing hiunn tiám sann ki
Kìng pài gio̍h hông tāi tè

Tshiánn pó pì ah tshiánn pó pì
Ti iûnn tap siā thinn kong lí
Hōo gún sè hàn gín á hó io tshī
Pó pì sī tuā tshia̍h pah jī

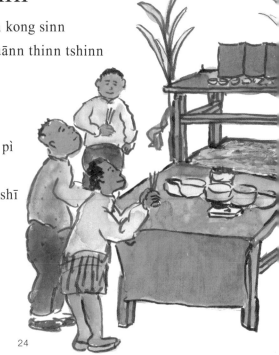

❖ 天公生：玉皇大帝的生日，農曆正月九日。

❖ 三更半暝：農業時代泛稱子時至清晨時間。一般拜天公最佳時辰於子時（十一點至一點）。

❖ 序大：長輩。

❖ 好育飼：容易養育。

❖ 囡仔：孩子。

❖ 乎阮：給我們。

❖ 保庇：保佑。

❖ 阮伴天星：我陪伴星星。

農曆正月九日，玉皇大帝的生日，俗稱「天公生」。這一天是新正以來，儀禮最隆重之祭祀。在正廳擺設祭壇，

一家齋戒、沐浴、更新衣然後祭拜。頂桌供奉三個燈座，五果六齋、紮紅麵線、清茗三杯，上桌都排祭素品。下座供奉從神，祀五牲、紅龜粿類。五牲為：豬、雞、鴨、魚、蛋。拜畢燒金紙、天公金、燈座，燃放鞭炮。

拜天公用閹雞，不能用母雞。

是日女人的內褲不能在外面曝曬、倒便桶。

有一則〈日神與月神〉的民間傳說：「天公想將太陽、月亮兩神結成夫妻，可是太陽臉醜，月亮不肯下嫁。天公一再的言好，於是月亮說：『日神若能追到我，我就下嫁。』說罷，很輕快的走夜晚的路。日神在日間趕追，從古至今都未能追上月神。」

俗語說：「人咧做，天咧看。」是要人順天理，又說：「人無照道理，天無照甲子。」這句話表示天公是人間的仲裁者，因有句話說：「舉頭三尺有神明。」人做任何事情都必須要有良心，才不會違背天理，表示天公的公平無私。

台灣人敬天拜地、拜月亮、拜樹仔公、拜石頭公，是對自然的崇拜，因此對天公有所懇求時，就會在膜拜時唸出心意，有一首〈祈雨歌〉，祈求天快下雨，解決缺水之苦。

民間有四句聯：「婚姻大事天安排，男娶女嫁才應該，人講花開就愛採，才未予人笑戇呆。」

做粿

年節到　啊　年節到
門前　掛一對白菜頭
做粿　食乎好彩頭
大鼎大灶　來炊粿
甜粿　食甜甜好過年
食發粿　逐家會發錢
包仔粿　包金閣包銀
菜頭粿　提來做點心

Tsò kué

Nî tseh kàu ah nî tseh kàu

Mn̂g tsîng kuà tsit tuì pėh tshài thâu

Tsò kué tsiảh hōo hó tshái thâu

Tuā tiánn tuā tsàu lâi tshue kué

Tinn kué tsiảh tinn tinn hó kuè nî

Tsiảh huat kué tảk ke ē huat tsînn

Pau á kué pau kim koh pau gîn

Tshài thâu kué thê lâi tsò tiám sim

字詞解釋

❖ 菜頭：白色蘿蔔俗稱菜頭，有好彩頭之象徵。

❖ 大鼎大灶：炊粿用的鍋（大鼎）、爐（大灶）。

❖ 甜粿：年糕稱甜粿。

❖ 逐家：大家。

❖ 發錢：發財。

❖ 提來：拿來。

小典故

年粿就是年糕，年粿有許多種：甜粿、發粿、菜頭粿、芋粿、鹹粿等，這些都是吉祥的粿類，吃這些粿類會帶來好運。

甜粿是用糯米製作，加糖之後就是甜粿，若加黑糖稱黑粿。發粿也是拜神主要的粿，「發」之音，有發財之意，發粿是用粳米的粿粹加糖和酵母，放置半天後粿粹發（膨脹）之後，分盛大大小小的碗蒸熟，就變成一朵朵盛開的花。

菜頭粿（蘿蔔糕）、芋粿都摻有豬肉、蝦米、香菇等，菜頭粿吃了會好彩頭。包仔粿常包菜脯米（蘿蔔絲），吃包仔粿有包金包銀表示容易賺錢。年粿除了拜拜之外，新年時人來人往，常常煎粿來宴客。

節慶知識通

過年時在門前掛一對白菜頭，表示今年會有好彩頭，吃菜頭粿當然會有好運氣。吃這些年糕時會唸：「食甜粿好過年，食發粿會發錢，包仔粿包金閣包銀，菜頭粿提來食點心。」

「新年食年粿，逐家賺家伙」這是一句吉祥語，年粿是新春期間最入時的食品。年粿如果吃到二月二日土地公那天，拿出來煎食，俗稱「食賰金」，意思是說吃了以後，會增強視力體力。

如今的工商社會，做粿的人較少了，如果要拜拜跑去菜市場，買幾個回來拜，吃粿的意義也較平常想吃也可以買到，少人去提起了。

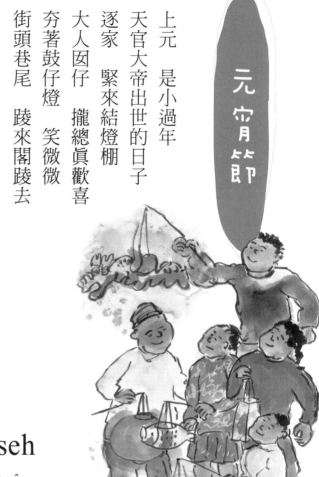

元宵節

上元　是小過年
天官大帝出世的日子
逐家　緊來結燈棚
大人囡仔　攏總真歡喜
夯著鼓仔燈　笑微微
街頭巷尾　蹺來閣蹺去

Guâ siau tseh

Siōng guân sī sió kuè nî

Thian kuan tāi tè tshut sì ê jit tsí

Tàk ke kín lâi kiat ting pînn

Tuā lâng gín á lóng tsóng tsin huann hí

Giâ tiòh kóo á ting tsiò bi bi

Ke thâu hāng bué　lǹg lâi koh lǹg khì

字詞解釋

❖ 上元：元宵節俗稱「上元」。
❖ 出世：出生。
❖ 逐家：大家。
❖ 結燈棚：搭建燈臺。
❖ 攏總：全部。
❖ 夯著：提著。
❖ 鼓仔燈：花燈。
❖ 踆：穿過去。

暝」，這天是迎花燈的好日子，街頭巷尾許多人「提鼓仔燈」，加上舞龍舞獅、子弟戲、陣頭遊街，使街上人潮洶湧，提燈逛街夜遊來歡度佳節。

以前的鼓仔燈都是自己製作，花燈的形狀很多，有兔仔燈、水蛙燈、關刀燈、飛機型、汽船型等，大人幫小孩完成燈的製作，也是一種親子教育，現在的花燈都是一體成型的塑膠製作的。

小典故

在唐朝以正月、七月、十月的十五日為「三元日」，這三天必須敬拜三官大帝（俗稱三界公），上元日為正月十五日，必須祭天官大帝，七月十五日為中元節，祭拜地官大帝，十月十五日為下元日，祭拜水官大帝。

上元這一天的晚上，稱「上元

節慶知識通

上元暝有一個猜燈謎的活動，把謎題以書條貼在紙燈上，供人猜射。這些謎題的典故，都出自四書五經、俗語、野史小說，有時候還有人名、地名等。比如「怨無，無怨少」猜《論語》中一句，謎底是「不患寡而患不均」；或「猛虎難對猴群」猜《孟子》中一句，謎底是「寡固不可以敵眾」。若猜地名「雨後春筍」是猜「新竹」，「產前產後」該猜「大肚」，「開張大吉」是「新店」。

上元夜有一種偷俗，一般以為未出嫁之女孩，偷取他人之蔥、菜會有婚嫁吉兆。俗話說：「偷挽蔥，嫁好婿」，或「偷挽菜，嫁好翁」，這天晚上若去偷蔥或菜，被偷的人也不以為意，不會計較的。

傳說在這天晚上，未受孕的婦人，如果去照月光就會懷孕。據說，中秋節也有這種習俗。過了上元夜之後，新年的行事就結束了，十六日以後一切就回復正常了。

土地公生

二月初二　土地公生
家家戶戶　謝土地
弟子辦桌　答謝汝
土地公　土地婆
有閒　請汝來迌迌
牲禮　有雞合有鵝
嘛有　荔枝加葡萄

Thóo tī kong senn

Jī gue̍h tshue jī thóo tī kong sinn
Ke ke hōo hōo siā thóo tī
Tē tsú pān toh tap siā lí
Thóo tī kong thóo tī pô
Ū îng tshiánn lí lâi thit thô
Sing lé ū ke koh ū gô
Mā ū nāi tsi kah phû tô

❖ 謝土地：拜土地神。

❖ 辦桌：辦料理。

❖ 答謝汝：報答你。

❖ 迌迌：遊玩。

❖ 牲禮：祭品。

❖ 荔枝：盛產於台灣的水果。此指盛產期為五至七月，在

小典故

傳說土地公是周朝的一位收稅官，名叫張福德，為人公正，體恤百姓之苦，做了許多善事，他死後再來的稅官，上下交征，無所不欲，民不堪命，人民就想到他，蓋廟祭祀有人稱祂「福德正神」，客家人稱乎「伯公」。

民間又一傳說：有一賣糖果者，買來一條蛇來飼養，蛇漸漸長大，糖果販無力養活牠，就把牠放入山中。蛇長大後加害人畜，皇帝就頒布命令去除蛇害，但沒人去除之。這個賣糖果的小販，想到這條蛇是他放生入山，就想自己去刺死牠。但他要去刺死蛇之時，向皇帝要求若刺死蛇，皇位要讓他。

糖果販子真的刺死蛇了，也即帝位了，後來發現皇帝不好當，改要求賜他為公，此後就司管土地，人民稱他「土地公」。

節慶知識通

民間有一首祭拜土地公的歌謠：「土地公／土地伯／請汝恬恬聽我說／我今年已經三十八／好花來朝枝／好子來出世／三獻三界字／亂彈布袋戲／閹雞古／五斤四／豬羊家己飼／紅龜三百二／刣豬公來謝土地」。

這是一首祭拜土地神時，心中唸唸有詞的歌，一位三十八歲的中年人，已經有兒有女（好花來朝枝／好子來出世）而三界是指：天、地、水三界，又請了祭拜時分：初獻、亞獻、終獻的程序，亂彈戲、布袋戲來演，祭品包括公雞、紅龜粿、豬、羊都有，可說相當豐盛。

有一首囡仔詩：「土地公／土地婆／請汝有閒來迌迌／請汝食荔枝／請汝食葡萄／欲返去送汝一隻雞兩隻鵝」。

春分　日時暗暝對分
山頭的雲
親像姑娘溫存
節喟實在有夠準

穀雨　提豬腳麵線
返來補老母
即款風俗傳眞久
唯做查某子到做阿母

節氣

Tseh khuì

Tshun hun jit sî àm mî tuì pun
Suann thâu ê hûn
tshin tshiūnn koo niû un tshun
Tseh khuì sit tsāi ū kàu tsún

Kok ú thê ti kha mī suànn
Tńg lâi póo lâu bú
Tsit khuán hong siȯk thuân tsin kú
Uì tsò tsa bóo kiánn kàu tsò a bú

❖ 日時暗暝：白天與晚上。
❖ 對分：分成兩對等。
❖ 節哨：節氣。
❖ 穀雨：國曆四月二十日。
❖ 即款：這種。

一年當中有二十四個節氣，以國曆為準。分別為立春（二月四日）、雨水（二月十九日）、驚蟄（三月六日）、春分（三月二十一日）、清明（四月五日）、穀雨（四月二十日）、立夏（五月六日）、小滿（五月二十日）、芒種（六月六日）、夏至（六月二十一日）、小暑（七月七日）、大暑（七月二十三日）、立秋（八月八日）、處暑（八月二十三日）、白露（九月八日）、秋分（九月二十三日）、寒露（十月九日）、霜降（十月二十四日）、立冬（十一月八日）、小雪（十一月二十三日）、大雪（十二月七日）、小寒（元月二十日）、大寒（元月二十日）。

從二十四個節氣中，觀察氣候的現象，可以透過天氣的變化，推測一年中可能的情形，而產生一首農諺：立春有「立春落雨透清明」，此日若下雨，可能要下到清明節了。

二月十九日若下雨是好徵兆，有「雨水連綿是豐年，農夫免用力耕田」，到了春分、秋分此兩日，會有「春（秋）分暝日對分」是日，白天與夜晚的時間是等同的。

到了六月二十二日夏天到了，會有「夏至風颱就出世」，說明夏天到了颱風就會來了。秋分天氣轉涼，紅柿開始出產了，有「紅柿若出頭，羅漢腳目屎流」之諺語。

迎媽祖

三月二十三日　媽祖生
善男信女夯著神明令旗
街路滿滿是　人山人海
隨香　行對北港去
報馬仔　探路
陣頭的銅鑼有夠粗
鼓吹　八音透早響到下晡
身軀　流汗摻滴若落雨
千里路途嘛未艱苦

Ngiâ má tsóo

Sann gue̍h jī tsa̍p sann ji̍t má tsóo sinn

Siān lâm sìn lú giâ tio̍h sîn bîng līng kî

Ke lōo buán buán sī lîn san lîn hái

Suî hiunn kiânn tuì pak káng khì

Pò bé á thàm lōo

Tīn thâu ê tâng lô ū kàu tshoo

Kóo tshue pat im thàu tsá hiáng kàu ē poo

Sin khu lâu kuānn sám tì nā lo̍h hōo

Tshian lí lōo tôo mā buē kan khóo

字詞解釋

❖ 夯著：拿著。

❖ 令旗：神明驅邪的黑色旗幟。

❖ 隨香：跟著進香的隊伍。

❖ 報馬仔：進香時在隊伍前探路的人。

❖ 有夠粗：很巨大。

❖ 八音：傳統樂團。

❖ 下晡：下午。

❖ 流汗摻滴：汗流浹背。

❖ 嘛未：也不會。

小典故

農曆三月二十三日是媽祖的生日，俗稱「媽祖生」。

全台各地都舉行媽祖的祭典活動，謂之「迎媽祖」，民間有句俗語說：「三月肖媽祖」，意思是說「許多人為了迎媽祖，在街頭巷尾緊跟著媽祖」，可見媽祖在台灣是受到人民的敬重。

現在台灣因媒體的影響，每年的大甲鎮瀾宮往北港去進香，都做全程的報導，使這個活動聲名遠播。

大大小小的媽祖廟舉行遶境遊行，家家戶戶也有祭拜活動。是日下午，在門口排桌供五味碗，燒甲馬、金紙，是為了犒賞媽祖，從神兵神馬，稱為「犒軍」。

節慶知識通

「媽祖」又稱「天上聖母」，或「媽祖婆」，有台語的「阿媽」之意味。

媽祖，傳說係五代末年，在福建省的莆田縣湄州鎮，有一個都巡官林惟愨的第六女，這個女孩生於宋朝建隆元年三月二十三日，彌月時還不會啼叫，因此取其名：默娘，自幼聰穎過人，又喜歡誦經禮佛。

十三歲時遇一道人，授以銅符秘訣，十六歲時隨父兄渡河，因舟翻覆泅水救父，後屢在水中救人，又能驅邪救世受到鄉里人士愛戴。

二十八歲時因救人落海，被稱為海神，宋元明封其天妃，清朝時被封天后。在台灣分靈來者稱湄州媽、由同安縣分靈來者稱銀同媽、由泉州分靈來者稱溫陵媽。因神像來源不同：由湄州分靈來者稱湄州媽、由同安縣分靈來者稱銀同媽、由泉州分靈來者稱溫陵媽。

細漢　阮是一齣一齣
搬未煞的布袋戲
有時演　關公劉備
有時做　林投竹刺

即馬　阮嘛一年一年
繼續搬落去　為公理正義
可惜　現代人無趣味
講阮　歹戲勢拖棚

布袋戲

Pòo tē lì

Sè hàn gún sī tsit tshut tshit tshut
Puann buē suah ê pòo tē lì
Ū sî ían Kuan kong Lâu pī
Ū sî tsò nâ tâu tik tshì

Tsit má gún mā tsit nî tsit nî
Kè siòk puann lòh khì uī kong lí tsìng gī
Khó sioh hiān tāi lâng bô tshù bī
Kóng gún phái hì gâu thua pînn

小典故

布袋戲是民間酬神的戲，規模小、價錢低，又稱為掌中戲。

學者邱坤良認為：布袋戲傳入台灣，約在清道光、咸豐年間，從泉州、漳州、潮州傳來，當時布袋戲使用的戲曲有南管、白字戲仔和潮調。

著有《臺灣布袋戲表演藝術之美》的吳明德說：「臺灣布袋戲裏面有文學、哲理、說書、雕刻、刺繡、音樂、戲劇等各種表演元素。這種表演藝術員可謂『袖裏乾坤大，掌中天地寬。』」

弄獅

來弄獅 來弄獅
阮是 弄獅王的頭角司仔
屈馬勢 弄獅頭
阮尚勢

刣獅頭 刣獅頭
弄獅的齣頭
阮 拍拼來搬
請汝 目睭擘金詳細看

Lāng sai

Lâi lāng sai lâi lāng sai
Gún sī lāng sai ông ê thâu kioh sai á
Khut bé sè lāng sai thâu
Gún siōng gâu

Thâi sai thâu thâi sai thâu
Lāng sai ê tshut thâu
Gún phah piànn lâi puann
Tsiánn lí bak tsiu peh kim siông sè khuànn

字詞解釋

❖ 頭角司仔：首席弟子。
❖ 屈馬勢：排好姿勢。
❖ 阮尚勢：最好的。
❖ 刣獅頭：舞獅。
❖ 齣頭：節目。
❖ 拍拼：努力。
❖ 目睭擘金：眼睛打開。

小典故

刣獅是一種獅舞，也是一種武術，獅陣常是一個村落裏，由一些壯丁組成的武館，農閒時聚在一起練習，有迎神賽會時出鎮拼鎮頭，有一句俗話說：「輸人毋輸陣，輸陣歹看面。」這句話充分顯現團隊精神的重要。

以前的兒童會用泥土去做獅頭的模型，用舊報紙裱褙晒乾後，取去先前的泥土模型，則變成一個獅頭模型，就拿著這個獅頭，學大人舞獅的動作，俗語說：「有樣看樣無樣家己想。」一人舞弄獅頭，一人舞弄獅尾，另外一人拿一把關刀，大施其武藝的模樣。

小時後在玩刣獅的遊戲時，臨時找不到獅頭，就拿臉盆或鍋蓋當獅頭，舞弄起來了，也是一種有趣的活動。

節慶知識通

埔里的詩人王灝，寫詩之外也記錄地方文化，他為兒童寫過一首詩〈弄獅〉：

「牛眠山的囡仔勢弄獅／鑼鼓聲弄甲鬧猜猜／看到大家笑咳咳／弄獅頭大家攏是頭手獅／弄獅尾跤尾徛乎在／做獅鬼予我來／手提葵扇搖搖閣擺擺／跳過去閣跳過來／復會車笨斗／實在真利害」

這首詩把埔里地區，小孩子玩弄獅的情形記錄下來。

有一本《台灣獅頭旺——洪來旺人生傳奇》由郭麗娟執筆，以曾獲台灣省政府「終身成就獎」與第十三屆全球中華文化藝術薪傳獎「傳統工藝獎」的台灣獅藝師洪來旺先生的人生故事為主軸，全書約六萬字、近三百張圖片，全書分成三章。想了解台灣相關獅頭的事情，就去找這本書來閱讀，也可看到洪來旺的生命故事。

清明時　全家去培墓

雨水雖然落眞粗

阿爸　對阮講

阿公　毋驚風合雨

逐工　攏睏佇墓仔埔

墓草若發眞長

阿公欲出去散步　揣無路

Tsing bîng

Tshing bîng sî tsuân ke khì puē bōng

Hōo tsuí sui jiân lȯh tsin tshoo

A pà tuì gùn kóng

A kong m̄ kiann hong kah hōo

Tȧk kang lóng khùn tī bōng á poo

Bōo tsháu nā huat tsìn tn̂g

A kong beh tshut khì sàm pōo tshuē bô lōo

字詞解釋

❖ 培墓：掃墓。
❖ 落真粗：下很大的雨。
❖ 毋驚：不怕。
❖ 逐工：每天。
❖ 攏睏佇：都睡在。
❖ 墓仔埔：墓園裏。
❖ 欲出去：要出去。
❖ 揣無路：找不到路。

小典故

「清明節」為自冬至算起第一百零五日，這個日子正當氣清象明之日，利用此日出去郊遊稱「踏青」，而一般都利用此日到祖墳去掃墓，稱為「掛紙」或「培墓」，在台灣祖籍是漳州人，會利用農曆三月三日去掃墓，稱「三日節」。

一般掃墓供拜米糕、粿類、糕餅，如修祖墓祭拜較隆重，必須準備祭品十二碗，祭拜時燒銀紙、放鞭炮。祭後常有一些孩子前來，就分一些粿給孩子吃，此稱「印墓粿」，以示祖先德澤遺留人間。

王灝有一首四句聯「春暖花開景色新，時逢舊曆古清明，五牲四果排墓前，清香幾支拜祖靈。」記錄清明祭祖之情形。

節慶知識通

人去世初葬三年，是為新墓應祭五牲、豬頭、雞鴨蛋。祭拜時，婦女蹲在墓前，哀號慟哭一番。台灣有句俗語說：「生前一粒土豆，較贏死後一粒豬頭。」要子女們在生前盡孝，不要等到親人死後，再準備祭品是無濟於事的。人在世誰都不能預料生命有多長，因此有句名言「樹欲靜而風不止，子欲養而親不待。」

在清明前後，台灣人有「洗骨」之習。擇吉日良辰，掘開葬後經久之墳墓，拾骨，洗晒乾後，納入金斗甕，吉葬。

五日節

五月五　龍船鼓水內渡
雄雄　落一陣芒種雨
船頂的人沃甲澹糊糊
雨啊！若會落這粗

五月五　龍船鼓滿街路
肉粽縛甲　粗粗粗
囡仔食甲一箍肚
出外人　愛返來祭祖

Gōo jıt tseh

Gōo gue̍h gōo liông tsûn kóo tsuí lāi tōo
Hiông hiông lo̍h tsit tūn bông tsíng hōo
Tsûn ting ê lâng ak kah tâm kôo kôo
Hōo ah nā ē lo̍h tsiah tshoo

Gōo gue̍h gōo liông tsûn kóo buánn ke lōo
Bah tsàng pa̍k kah tshoo tshoo tshoo
Gín á tsıa̍h kah tsit khoo tōo
Tshut guā lâng ài tńg lâi tsè tsóo

字詞解釋

❖ 水內渡：龍船在水中划行。

❖ 雄雄：突然。

❖ 芒種雨：農曆四月下的雨稱芒種雨。

❖ 沃甲澹糊糊：淋得濕漉漉。

❖ 落這粗：下這麼大。

❖ 縛甲：綁得。

❖ 食甲一箍肚：吃得肚子大大的。

小典故

舊曆五月五日是端午節，台灣稱「五日節」（午日節）或「五月節」，因五月為午月，故五日亦稱「午日」。五月節為春、夏節氣之交，俗稱毒月，因此驅邪避毒，以保平安。一般會在門前插上榕艾苦草，榕有拔邪含意，有俗語說：「插榕較勇龍，插艾較勇健。」門聯會貼上對聯：「蒲劍沖天皇斗現，艾旗伸地神鬼驚。」均為驅邪避禍之意。

俗以為是日午時取之水不腐，稱「午時水」，可長期保存，做為日後解熱之用。扒龍船是五日節娛樂之一，現在許多地方都有龍舟競賽，俗云：「百日造船，一日過江。」

節慶知識通

俗話說：「未食五日節粽，破裘毋願放。」意思是說：「端午節未到，雖是初夏，冷熱不定，過端午節才算是夏天到了。」

詩人岩上寫一首〈五日節粽〉：「縛咱台灣味的肉粽／秫米蝦米含油蔥芳／流過南別溪岸／葉包著阿姆阿媽的情感／流過彼爿山腰到四周圍的海角／有菱有角的肉粽／唯真濟米粒子結合黏作伙／一抲一抲／表示台灣人民俗全款精神團結的意象／／肉粽呀啊　肉粽／流浪外地的浪子／引起思鄉的口味／腹肚填予飽的日仔／永遠懷念／扒龍船逐著流水／五月節竹囝仔時陣／流喙瀾的記憶。」

詩人強調「縛咱台灣味的肉粽／糯米蝦米含油蔥芳／竹葉包著阿姆阿媽的情感」不是為著屈原，和中國詩人節做區別，五日節是台灣的民俗節。

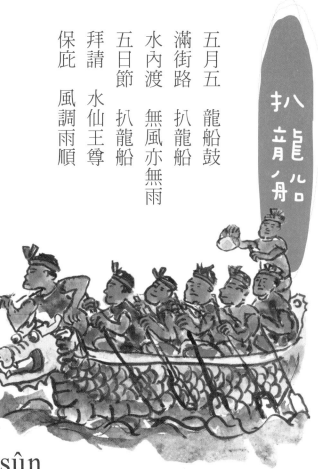

五月五　龍船鼓
滿街路　扒龍船
水內渡　無風亦無雨
五日節　扒龍船
拜請　水仙王尊
保庇　風調雨順

Pê lîng tsûn

Gōo gueh gōo lîng tsûn kóo

Buánn kē lōo pê lîng tsûn

Tsuí lāi tōo bô hong iah bô hōo

Gōo jit tseh pê lîng tsûn

Pài tshiánn tsuí sian ông tsun

Pó pì hong tiau ú sūn

44

字詞解釋

❖ 扒：划。

❖ 水內渡：在水中划船。

❖ 拜請：恭請。

❖ 水仙王尊：稱呼夏禹為水仙王尊。

❖ 保庇：保佑。

小典故

扒龍船是端午節的一個民俗活動，一般龍船為樟木製造，俗云：「百日造船，一日過江」，船為龍的造型，色彩華麗、構造精妙。龍船器具除了彩色木櫂外，船上置銅鑼一面，鑼面寫上「水仙尊王」。

龍舟行事，始自五月一日，敲鑼打鼓、燒香點燭，由道士領導至水邊，迎水神，俗云：「請水神」，請完水神，龍船放置在岸邊空地，後爐主、頭家等負責人。初二招開「龍船會」籌備扒龍船的各種事宜。

節慶知識通

俗語說：「五月五，龍船鼓滿街路。」此日早晨祭拜龍船，香火插在舳上，以求競賽成功。一般船舳前插紅色三角旗為「龍舌」，舳上懸掛紅布長旗，寫上「四時無災」、「國泰民安」、「風調雨順」、「八節有慶」等字句。

龍舟需經過「開光」儀式才可使用，因此每年農曆五月初一，都請地方首長祭拜水仙尊王，並提筆在龍舟的龍眼上點眼睛，此即稱為「開光」。

龍舟下水前，還要敲鑼打鼓，抬龍舟到河岸，沿路都有民眾燒香禮拜放鞭炮，巡行後龍舟便入水比賽。

小暑合大暑

六月時　西瓜甜
畢業典禮　的時機
汗合目屎　流未離
朋友　分開的日子

大暑　熱未透
風颱雨水道到
歸日　攏咧曝日頭
汗水　親像海水流

Siáu sú kah tāi sú

Lȧk guȧh sî si kue tinn
Pit giȧp tián lé ê sî ki
Kuānn kah bȧk sái lâu buē lī
Pîng iú hun khui ê jı̍t tsí

Tāi sú juȧh buē thàu
Hong tai hōo tsuí tō kàu
Kui jı̍t lóng leh phȧk jı̍t thâu
Kuānn tsuí tshin tshiūnn hái tsuí lâu

46

❖ 時機：時候。
❖ 目屎：眼淚。
❖ 大暑：七月二十三日為大暑。
❖ 歸日：整天。
❖ 攏咧：都在。
❖ 曝日頭：晒太陽。

小典故

　　七月初為小暑是夏天的季節，這個時候開始各學校舉行畢業典禮，是鳳凰花開、驪歌響起的季節，學生開始體驗悲、歡、離、合的滋味，離別珠淚滴。

　　夏天的季節，西瓜盛產了，甜甜的西瓜在夏日裡，是人人都喜歡吃的水果。這首歌謠記錄著夏季的生活情形，西瓜是筆者童年的記憶。

　　大暑的日子裡，揮汗如雨，被太陽晒到無法躲避。

節慶知識通

　　有句俗話說：「六月一雷鎮九颱」、「六月一雷九颱來」，說明在六月如果打雷，颱風就沒了，或說：「六月六，仙草米篩目」在六月的季節吃這兩種冰是退火氣。有一說：「六月芥菜假有心」是說人虛心假意，這是小暑的諺語。

　　七月屬於大暑，有「大暑熱未透，大水颱風到」或「大暑熱未透，收成就無夠。」有這樣一句諺語：「六月霜，凍未死人，六月棉被，撿人蓋」這三句諺語是因為大暑而產生的。

47

七夕

細漢時　阮定佇七月初七
暗時　夯頭看天星
銀河的情人橋上
想欲揣出　牛郎合織女

即馬的七娘媽生
無人咧講　牛郎織女
真濟人喝　我愛瑪莉
少年人　走對旅館去

Tshit sik

Sè hàn sî gún tiānn tiānn tī tshit gueh tshue tshit
Àm sî giâ thâu khuànn tinn tshinn
Gîn hô ê tsîng jîn kiô siōng
Siūnn beh tshuē tshut gû lông kah tsit lú

Tsit má ê tshit niû má sinn
Bô lâng leh kóng gû lông tsit lú
Tsin tsē lâng huah gúa ài 「má li」
Siàu liân lâng tsáu tuì lú kuán khì

字詞解釋

❖ 定佇：時常在。
❖ 暗時：晚間。
❖ 夯頭：舉頭。
❖ 即馬：現在。
❖ 咧講：在講。
❖ 真濟：很多。

小典故

「七夕」又稱「七娘媽生」，現代人稱這天為情人節，傳說此夕牛郎與織女相會的日子。

「七娘媽」是兒童的守護神，十六歲以下的孩子，都屬於七娘媽的保護。這天家家戶戶要祭拜七娘媽，在自家門口備雞酒油飯、圓仔花、雞冠花、鳳仙花等香花。

另供生果、白粉、胭脂、牲禮等。家有成年者，特供麵線、粽類、七娘媽亭盛祭，祭後將生花、白粉、胭脂投擲到屋頂上。

節慶知識通

在台灣對於情人節，只是年輕男女與所愛的情人，一起去跳舞、看電影，共度充滿詩情而浪漫的夜晚。

一些男人卻利用浪漫的心理因素，對女孩甜言蜜語，設下致命吸引力，送鮮花禮物、開香檳洋酒，哄騙女孩上床。情人節瞬間的衝動，使偷嘗禁果的女生遺憾終身，有時會殘害寶貴小生命，對自身帶來重大傷害。

普度

好兄弟　啊　好兄弟
銀紙燒乎汝
請汝愛保庇
保庇　大大細細攏順序
每年　七月答謝汝
牲禮　有肉嘛有魚
閣有　罐頭合果子

Phóo tōo

Hó hiann tī ah hó hiann tī
Gîn tsuá sio hōo lí
Tsiánn lí ài pó pì
Pó pì tuā tuā sè sè lóng sūn sī
Muí nî tshit guéh tap siā lí
Sing lé ū bah mā ū hî
Koh ū kuàn thâu kah kué tsí

❖ 好兄弟：七月時無人祭拜的孤魂野鬼稱好兄弟。

❖ 燒乎汝：燒給你。

❖ 請汝愛保庇：請你來保佑。

❖ 攏順序：平安無事。

❖ 性禮：祭品。

❖ 嘛有：也有。

❖ 閣有：還有。

小典故

台灣民間普度期間，約在農曆的七月一日到七月三十一日，普度時大部分燒銀紙，銀指又有大銀與小銀，大銀是祭鬼差或祖先忌辰及喪葬之用，小銀祭鬼差或拜祖先用，傳說燒越多越好，但現在的人有環保觀念，燒的數量已漸漸減少了。

普度歌：「普度來欲做戲，吩咐三、吩咐四、吩咐親家牽親姆來看戲，惟竹跤厚竹刺，惟溪邊驚跋死，無攏不去。」這說明農業社會，如果家中有普度會去邀親戚朋友來做客，可見農業社會的人較具有人情味。

台灣諺語中有句「長工望落雨，乞食望普度。」意思是說以前在農村做雜役的人，期待下雨天就不需去做農事，而乞丐期待普度，在行乞時才能夠有好東西可以吃。

鹿港有具特殊諺語：「七月無閒的司公。」因為鹿港七月都在普度，司公要做法事，當然就沒有空閒時間了。

節慶知識通

鹿港地區有各角頭輪流普度，這首〈普度歌〉可做見證：「初一普水燈，初二普王宮，初三米市街，初四文武廟，初五城隍宮，初六土城，初七七娘媽生，初八新宮邊，初九興化媽祖宮口，初十港底，十一菜園，十二龍山寺，十三衙門，十四飫鬼埕，十五舊宮，十六東石，十七郭厝，十八營盤地，十九杉林街，二十後寮仔，廿一後車路，廿二船仔頭，廿三街尾，廿四宮後，廿五許厝埔，廿六牛墟頭，廿七安平鎮，廿八箔仔寮，廿九通港普／豬砧，三十龜粿店，初一米粉寮／泉州街，初二乞食寮，初三米粉寮，初四乞食無餘。」

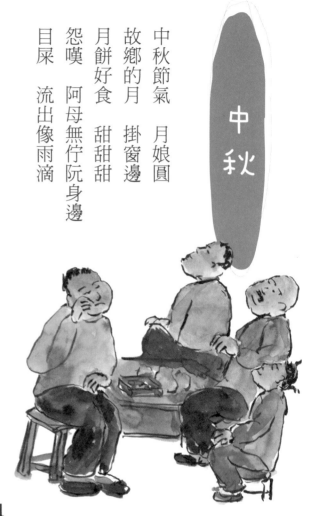

中秋

中秋節氣　月娘圓
故鄉的月　掛窗邊
月餅好食　甜甜甜
怨嘆　阿母無佇阮身邊
目屎　流出像雨滴

Tiong tshiu

Tiong tshiu tseh khì guėh niû înn
Kóo hiong ê guėh kuà thang pînn
Guėh piánn hó tsiảh tinn tinn tinn
Uàn thàn a bú bô tī gún sin pinn
Bảk sái lâu tshut tshiūnn　hōo tih

字詞解釋

❖ 月娘：月亮。

❖ 好食：好吃。

❖ 怨嘆：嘆息。

❖ 阿母：媽媽。

❖ 無佇：沒有在。

❖ 目屎：眼淚。

小典故

中秋節是農曆的八月十五日，這天爲太陰娘娘的誕辰，晚上必須拜月亮，這個季節是秋收後，此日又是土地公生，祭拜福德正神的誕辰。祭拜時除了中秋月餅、牲禮之外，另拜「米粉芋」，有句俗話說：「食米粉芋，做好頭路。」一般皆認爲芋與路爲諧音，食芋期待祖先保佑有好職業。

月餅爲圓形，天上滿月之象徵，因此有許多文人會定中秋節爲賞月會，有時泛舟聚歡，選擇此日宴親朋好友，吟詩作對相互酬唱，在秋高氣爽的月空下，共度佳節。

節慶知識通

有一句詩云：「月到中秋分外明，每逢佳節倍思親。」寫出到了中秋節就會想念自己的親人。小時候父母親都會告訴我們，不能用手指頭去指月亮，不然月亮會割耳朵，長大後想起老祖先，用這個故事去教育孩子對大自然的尊敬。

有關月亮割耳朵的故事已經很少人提起了，音樂家施福珍把這個故事寫成歌謠〈月娘〉：「月娘　月娘　月阿姨／是我無小心用手指／請你千萬覓受氣／不通舉刀割我雙邊耳。」由民間故事轉變成歌謠，在唱歌之前，可以先說月亮割耳朵的傳說故事，教孩子尊重大自然。

53

照月光

中秋暝　月娘光
光映映照入花園
阮兜　娶新娘
請伊出來照月光
趕緊生子耕田園

Tsiò gue̍h kng

Tiong tshiu mî gue̍h niû kng

Kng iànn iànn tsiò ji̍p hue hn̂g

Gún tau tshuā sin niû

Tshiánn i tshut lâi tsiò gue̍h kng

Kuann Kín senn kiánn king tshân hn̂g

❖ **月娘**：月亮。
❖ **光映映**：月光皎潔。
❖ **阮兜**：我家。
❖ **請伊**：請她。

小典故

中秋節許多人出去賞月，參加賞月活動。這個晚上有一個習俗，女孩子結婚後，在中秋節的晚上，在月光下「照月光」，就會懷孕。另外，元宵節也有人說出來「照月光」同樣會受孕。

這首歌謠是聽到這樣的傳說，再創作出來的一首歌，以後唱這首歌時可以講這個故事。

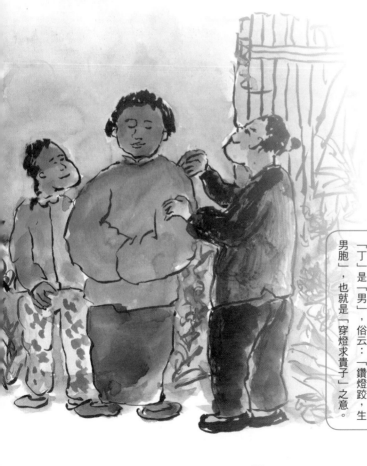

節 慶 知 識 通

台灣人有一個觀念，結婚就期待早生貴子，除了「照月光」之外，在元宵節還有一「鑽燈跤」的習俗。元宵節提燈，而「燈」與「丁」台語同音，而「丁」是「男」，俗云：「鑽燈跤，生男胞」，也就是「穿燈求貴子」之意。

燒王船

王爺　巡到大溪邊
金紙銀紙　入船艙
代天巡狩　登王船
家家戶戶　來送瘟

溪水　流對大海去
王爺　汝著愛保庇
乎咱　庄頭攏順適
老人　健康食百二

Sio ông tsûn

Ông iâ sûn kàu tuā khe pinn
Kim tsuá gîn tsuá jip tsûn tshng
Tāi thian sûn siú ting ông tsûn
Ke ke hōo hōo lâi sàng un

Khe tsuí lâu tuì tuā hái khì
Ông iâ lí tiȯh ài pó pì
Hōo lán tsng thâu lóng sūn sī
Lâu lâng khiān khong tsiȧh pah jī

字詞解釋

❖ 王爺：又稱千歲爺、府千歲。
❖ 金紙銀紙：在此為泛稱，一般燒王船有另外專用紙錢。
❖ 代天巡狩：明末三百六十名進士，其巡境謂「代天巡狩」。
❖ 瘟：人或牲畜的急性傳染病。
❖ 汝著愛：你要。
❖ 乎咱：給我們。
❖ 攏順適：平安無事。

小典故

王爺或稱千歲爺、府千歲，係祀人魂鬼魄。有許多傳說，有人說秦始皇焚書坑儒所犧牲的學者，稱王爺。有說是唐朝五進士赴考，途中見疫毒於井中，五人共投井犧牲性命，故意使鄉民不敢使用井水，以免中疫疾。

另外有說：唐明皇為試張天師之術法，預先將三百六十名進士匿藏於地下殿，並令他們吹笙奏樂，然而問張天師為何有此妖明莫辨之音？天師拔劍拂空，音響突絕。傳帝為弔無辜冤魂，賜封王爺。

又一說：明末進士不願仕服清朝，自盡而死。玉皇敕封為王爺，授命下凡，觀察人間善惡。

節慶知識通

王爺有二王爺、三王爺、五王爺等廟，二王爺都祀朱、池、李、蕭、吳、陳六姓中之二姓，稱二府千歲。三府王爺、七府王爺廟，都祀朱、池、李、蕭、陳、藩、邢、郭、沈、何、余、蘇等十三姓中之三姓或五姓、七姓，亦各稱三府王爺、五府王爺、七府王爺。

王爺之祭祀稱王醮，設壇祈災植福，俗稱「三年一醮」，台灣瘟疫多，王爺為惡疫之神，稱「瘟王」。所謂「送王船」是一種祭典儀式，台灣已經發展出一種特殊的文化與祭禮。

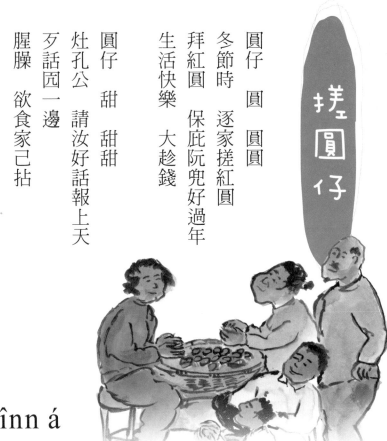

圓仔　圓　圓圓
冬節時　逐家搓紅圓
拜紅圓　保庇阮兜好過年
生活快樂　大趁錢

圓仔　甜　甜甜
灶孔公　請汝好話報上天
歹話园一邊
腥臊　欲食家己抾

So înn á

Înn á înn înn înn
Tang tsueh sî ta̍k ke so înn á
Pài âng înn pó pì gún tau hó kuè nî
Sing ua̍h khuài lo̍k tuā thàn tsînn

Înn á tinn tinn tinn
Tsàu khang kong tsiánn lí hó uē pò tsiūnn thinn
Phái uē khǹg tsi̍t pinn
Tshenn tshau beh tsia̍h ka kī ni

❖ 搓圓仔：做湯圓。

❖ 逐家：大家。

❖ 保庇阮兜：保佑我家。

❖ 灶孔公：司命灶君之稱。

❖ 歹話：不好的話。

❖ 囥一邊：放在一邊。

❖ 腥臊：好的料理。

❖ 家己抾：自己拿。

小典故

冬節：日曆上稱冬至，陽曆的十二月二十二或二十三日。冬至的前夜，家家忙著做湯圓。這天同宗者要祭祖祠，早晨以冬至圓拜祖先，燒金紙、放鞭炮。

冬至這天太陽行至冬至線（赤道以南二十三度半之緯度線），

以後日漸回北。此日，北半球夜最長，日最短，南半球反之。民間以冬至日到來之先後與是日天氣之好壞，去推測一年的氣候。

民間俗語說：「冬至佇月頭，欲寒佇年兜（年底），冬至佇月尾，欲寒佇正、二月，冬至佇月中，無雪亦無霜。」又說：「乾冬節，濕過年。」

節慶知識通

農業社會的冬至，是農家作各項契約訂定、履行、變更之日期。如田地買賣、抵擋，均與八月十五日中秋講定，先付一些款項，至此日開始履行契約。

冬至中午祭祖後，以湯圓一二粒貼黏門扉、窗戶、桌椅、床櫃，或供奉於水井、雞舍、豬舍、牛舍，以犒勞一年中之辛苦，並祈念一家人幸福。

王灝有一首詩〈冬至〉：「冬至之日暝尚長，太陽光線向北轉，祭祖要饌圓仔湯，也愛敬灶兼拜門。」

59

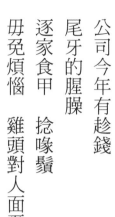

食尾牙

土地公伯仔
喙鬚白溜溜
廟埕　點燈結彩鬧猜猜
做戲　一齣一齣來

公司今年有趁錢
尾牙的腥臊
逐家食甲　捻喙鬚
毋免煩惱　雞頭對人面憂憂

Tsiàh bué gê

Thó tī kong peh á
Tshuì tshiu pèh liu liu
Biō tiânn tiám ting kiat tshái nāu tshai tshai
Tsò hì tsit tshut tsit tshut lâi

Kong si kin nî ū thàn tsînn
Bué gê ê tshenn tshau
Tàk ke tsiàh kah lián tshuì tshiu
M̄ bián huan ló ke thâu tuì lâng bīn iū iū

台灣有一句俗語說：「食頭牙捻喙鬚，食尾牙面憂憂。」因為尾牙晚上老闆會用雞頭去決定員工的去留問題，使這些吃尾牙的員工面帶憂愁，而在頭牙時沒有顧慮，吃起來特別愉快。

牙，原來是指市集交易的經紀人。古代期約易物稱為「互市」，唐代因書「互」似「牙」，故轉書為牙。自唐宋稱交易之商行稱為「牙行」；以經營貿易為業之商人稱為「牙郎」、「牙檜」、「牙保」者為「牙人」、「牙儈」、「牙保」；營業執照是為「牙帖」；營利所得稅稱為「牙稅」；佣金則謂「牙錢」；而每月初二、二十六日供員工肉食即為「牙祭」。

對聯云：「一年夥計酬杯酒，萬戶香煙謝土神」，舊時詩人描述的尾牙的情景。上聯「杯酒」是用宋太祖「杯酒釋兵權」的典故，說東家要辭退夥計；下聯是尾牙時節，家家戶戶祭祀土地公的情形。

字詞解釋

❖ 尾牙：臘月十六日稱「尾牙」。
❖ 捻喙鬚：把弄鬍鬚。
❖ 廟埕：廟前廣場。
❖ 鬧猜猜：熱鬧非凡。
❖ 腥臊：豐盛料理。
❖ 毋免：不用。
❖ 面憂憂：面帶憂愁。

小典故

台灣有一個習俗每月初二、十六「做牙」，二月初二稱「頭牙」、臘月十六日是一年最後一次稱「尾牙」。是日，每戶供牲禮祭拜土地公，拜完土地神後，要在門口供五味碗祭地基主。

土地神是商家的保護神，商家之尾牙常祭拜雄雞，象徵生意興隆。尾牙的晚上宴請僱用之員工，以犒賞平日工作之辛勞。

有一個習俗是老闆若對那一位員工不滿意，要解僱其員工，在這晚用餐時，將上桌的雞頭對準此人，這位員工就知道意思了，這種習俗傳之已久。

吃尾牙會特別做「潤餅」做食物。潤餅以麵粉做成潤餅皮，捲包豆菜、紅蘿蔔、豆乾片、筍絲、蒜頭、蛋、糖粉、韭菜等多種食物，美味可口極富鄉土口味。

送神

十二月二十四　送神日
透早　送神天清清
阮燒神馬　伴恁上天庭
陣陣的神風
接恁向玉皇大帝報實情
人間的善惡　講乎清　啊
講乎清

Sàng sîn

Tsa̍p jī gue̍h jī tsa̍p sì sàng sîn ji̍t
Thàu tsá sàng sîn thinn tsing tsing
Gún sio sîn bé puānn lín tsiūnn thian tîng
Tsūn tsūn ê sîn hong
Tsia̍p lín hiòng gio̍k hông tāi tè pò si̍t tsîng
Lîn kan ê siān ok kóng hōo tsing ah
Kóng hōo tshing

❖ 送神日：農曆十二月二十四日，灶神帶諸神昇天奏報天公的日子。

❖ 透早：清晨。

❖ 神馬：畫有神馬的畫像金紙。

❖ 伴恁：與你們相伴。

❖ 接恁：迎接你們。

❖ 報實情：實話實說。

小典故

送神日家家戶戶準備湯圓、牲禮祭拜，然後焚燒甲馬，恭送灶神及諸神返回天堂，向玉皇大帝報告，一年來人間的善惡功過，並向天公恭賀新禧。天公會依報告來定每戶人家的吉凶福禍。祭拜甜湯最主要希望灶神能多說好話，請灶神能「好話傳上天，壞話丟在一邊」，因此拜完以後將甜的湯圓黏在灶空口。

門有句俗語：「拿人手軟，吃人口軟」又說：「有食有行氣，有燒香有保庇」就是這個道理。

一般以為送神要愈早愈好，神明上天才有好的席位，又說：「送神風，接神雨」，為求諸神早升天，此日最好有風神助昇天，而到正月四日接神日，期待能下雨，這時下的雨稱神雨。

節慶知識通

有一首歌謠是在祭拜灶神時唱唸：「圓仔圓，圓仔甜，圓仔园欲食家己捏，將阮的好話報上天，歹話园一邊。」

二十四日送完人間述職的神往天庭後，隔日由天上的神明下凡，稱「天神下降」，傳說二十五日玉皇大帝帶著天上諸神，來到人間巡視，以賜給人間吉凶。民間怕觸犯天神，忌吵架、忌打破飯碗、忌講不禮貌的話等。

這一天不能向人催討債務，否則被催討者是可以免返債務的。此日為表示歲暮到來，民間會相互贈送禮物，這是「送年」的禮俗。

細漢　圍爐食菜頭
帶來　全家好彩頭
肉丸　圓　圓圓
一家團圓　好過年
久久長長的　長年菜
一代長壽　長過一代
這款　食法恁甘知？

Uî lôo

Sè hàn uî lôo tsia̍h tshài thâu

Tuà lâi tsuân ke hó tsái thâu

Bah uân înn înn înn

Tsit ke thuân înn hó kuè nî

Kú kú tn̂g tn̂g ê tn̂g nî tshài

Tsit tāi tn̂g siū tn̂g kuè tsi̍t tāi

Tsit khuán tsia̍h huat lín kám tsai

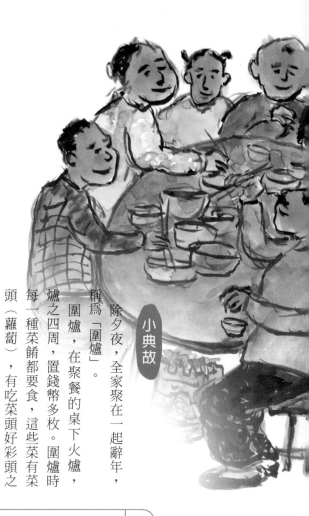

❖ 細漢：小時候。

❖ 圍爐：除夕夜圍在一起吃年夜
飯。

❖ 長年菜：吃芥菜會長壽之意。

❖ 這款：這種。

❖ 恁甘知：你們知道嗎？

小典故

除夕夜，全家聚在一起辭年，稱為「圍爐」。

圍爐，在聚餐的桌下火爐，爐之四周，置錢幣多枚。圍爐時每一種菜餚都要食，這些菜有菜頭（蘿蔔），有吃菜頭好彩頭之意，吃長年菜、韭菜象徵長長久久，吃雞肉取「雞」與「家」閩南音相同音，謂之「食雞起家」。

圍爐所用的青菜，不用刀切細，均以原狀煮熟。圍爐時，如果有家人外出未歸，則要空出一席，表示對家人的懷念。

節慶知識通

筆者寫過一首〈年節〉的歌謠，其中有一段記錄小時候，平常沒有魚肉可吃，要等到除夕夜才能吃一塊魚或肉，歌詞寫著「二九暝是好時機，炒青菜參肉絲，這頓暗頓，才有肉合魚。」這是我小時候的生活經驗。

圍爐時要小心，不可打破碗盤，如不小心打破了，口中要唸「碎碎平安」，圍爐不能口出惡言，講話要輕聲細語。圍爐完畢後，小孩子最期待的就是領壓歲錢。

分到過年錢後，家人在一起談天說笑，通宵不眠，稱為「守歲」。一般人以為守歲愈長，可使父母親長壽，守歲又稱「長壽夜」。

65

輯二 𝄞
民間習俗 ♪

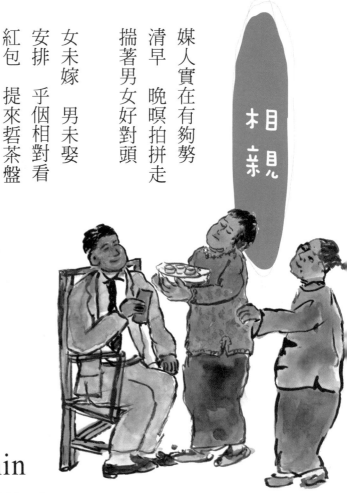

媒人實在有夠勢
清早　晚暝拍拼走
揣著男女好對頭

女未嫁　男未娶
安排　乎個相對看
紅包　提來唉茶盤

Siòng tshin

Muî lâng sit tsāi ū kàu gâu
Tshing tsá àm mî phah piànn tsáu
Tshuē tiȯh lâm lí hó tuì thâu

Lú buē kè lâm buē tshuā
An pâi hōo in sio tuì khuànn
Âng pau thê lâi teh tê puânn

字詞解釋

❖ 有夠勢：很有能力。
❖ 拍拼：努力。
❖ 揣著：找到。
❖ 對頭：適當。
❖ 平個：給他們。
❖ 礡：壓。

小典故

古代的男女之間的婚姻，都是父母之命或媒妁之言促成，當事人很少有機會自己決定。慢慢女性自主意識抬頭，媒婆在介紹之時，會安排青年男女「對看」，就是所謂的「相親」。

媒人在介紹男女相親時，往往要看：門風、財富、才幹、美醜、健康等要件。這首歌謠記錄媒人在介紹相親的情形。以前人相親都必須到女方家，而女孩子必須端甜茶出來請男方客人，男方喝完茶要紅包礡茶盤。

現代人相親大部分在咖啡廳或餐廳吃飯，介紹互相認識，彼此留下電話或通訊的電子信箱。

民俗知識通

詩人王灝以三首四句聯，寫出從媒人講親情到看親情的情形：其一「女大未嫁，愛揣媒人講親情，互相暗中相探聽，門當戶對是條件。」其二「媒人實在有用心，牽儂互相來結親，聽真謹慎，要講親情著趕緊。」其三就寫相親的情況「一對男女相對看，甜茶是用糖霜煎，紅包提出礡茶盤，決心要將伊來娶。」

送定

雙人若是有意愛
媒人　爲恁來排解
揀好日子　講親晟
良辰吉日　來送定

定親禮品送入廳
姻緣實在是天註定
媒人的腳　嘛勢行
郎才女貌　好名聲

Sang tiānn

Siang lâng nā sī ū ì ài
Muê lâng uī lín lâi pâi kái
Tshuē hó jit tsí kóng tsin tsiânn
Liông sîn kiat jit lâi sàng tiānn

Tīng tsin lé phín sàng jip thiann
In iân sit tsāi sī thinn tsù tiānn
Muê lâng ê kha mā gâu khiânn
Lông tsâi lú māu hó miâ siann

民俗知識通

在台灣諺語中有句：「姻緣天註定，毋是媒人腳骜行」，這句話該是強調，夫妻的姻緣早就註定了，不是媒人的功勞。有人說：「夫妻是相欠債。」因此在相互扶持中，不要太計較。

送定，是由男方把聘禮送到女方。這種定婚的禮俗，要選擇吉日，而聘禮包括：紅綢（上繡生庚二字，即為庚貼）、金花（金簪）、金手錶、金戒子、金耳環、羊豬、禮燭、禮香、禮炮、禮餅、蓮招花盆（取意連生貴子之意）、石榴花等。

現在定婚時，一些禮品已經不一樣了，有人金戒子改成鑽戒、翡翠、各種寶石戒子。戴上戒子之後，訂婚禮完成，必須奉告神明祖宗。

字詞解釋

❖ 意愛：相互愛意。
❖ 揣好：找好。
❖ 親晟：婚姻之事。
❖ 天註定：天賜姻緣。
❖ 嘛骜行：也是走得勤。

小典故

送定即訂盟合婚，又稱過定、定聘、文定。

男女雙方的婚事講妥之後，選定一個良辰吉日，由男方送聘禮到女方，這天男方並將聘禮奉於女方祖先桌上供拜。然後請男家入席後，將要出嫁女孩捧上甜茶，一一介紹與之見面。喝完茶男方則各包送「壓茶甌」之紅包禮。

隨後要訂婚之女孩，坐在放置廳堂中央的椅子，由男方尊長掛戴戒指（現今已由要結婚的男孩配戴上），戒子有金、銅兩個（取夫婦同心同體），以紅線繫結，以示夫婦姻緣。

71

安床位

欲娶新婦　尚歡喜
新娘房　趕緊砌
爲著乎新娘入門喜

羅經掠方位　有安床字
眠床位置　排四是
生子攏嘛　好育飼

An tshn̂g uī

Beh tshuā sin pū siōng huann hí
Sin niû pâng kuànn kín khí
Uī tiòh hōo sin niû jip mn̂g hí

Lôo kenn liàh hong uī ū an tshn̂g jī
Bîn tshn̂g uī tì pâi sù sī
Senn kiánn lóng mā hó iō tshī

字詞解釋

❖ 欲娶：要娶。

❖ 尚：最。

❖ 羅經：堪輿家用磁針測定方位的一種儀器。亦稱「羅盤」。

❖ 攏嘛：都是。

❖ 育飼：容易養。

小典故

一般家中有人結婚，要為新郎準備新房，結婚用的寢具多用新品，床必須找良時吉日來「安床」，床舖之安放位置，必須依照新郎與新娘的十二干支，出生之時辰，又依家相、窗向、神位而定，忌與桌櫃衣櫥相對，安床日必須拜床母。

民俗知識通

王灝寫一首〈安床〉四句聯：「尚介重要是新房，安床毋通相濫摻，羅庚提出方位探，頭胎才會先生男。」新婚的洞房花燭夜，床巾要用白布，新婦底穿白布衫白布裙，以利重視女身清白。新郎之衣物，須置新婦的衣類上，白。新郎的鞋子置於免被新娘踐踏之處，以防雌威。

娶新娘

鼓吹　八音鬧猜猜
鑼鼓　摃對阮兜來
阿兄　今仔日娶嫂仔來
紅燈　喜燭　兩爿排
雙人枕頭　心頭開

親晟朋友　鬥歡喜
逐家見面　笑嘻嘻
娶某是一日的事誌
疼某著愛　萬萬年
翁某牽手同心　才會出頭天

Tshuā sin niû

Kóo tshue pat im nāu tshai tshai
Lô kóo kòng tuì gún tau lâi
A hiann kin á jit tshuā só á lâi
Âng ting hí tsik lióng pîng pâi
Siang lâng tsím thâu sim thâu khui

Tshin tsiânn pîng iú tàu huann hí
Ta̍k ke kìnn bīn tshiò hi hi
Tshuā bóo sī tsit jit ê tāi tsì
Thiànn bóo tio̍h ài bān bān nî
Ang bóo khan tshiú kâng sim tsiah ê tshut thâu thinn

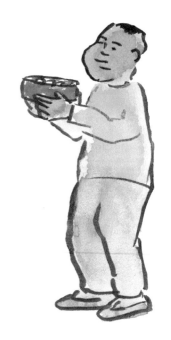

❖ 鬧猜猜：非常熱鬧。

❖ 損對：敲打而來。

❖ 今仔日：今天。

❖ 兩爿排：兩邊排放。

❖ 親晟：親戚。

❖ 逐家：大家。

❖ 事誌：事情。

小典故

中國人的婚嫁，古有六禮：問名、訂盟、納采、納幣、請期、親迎。在台灣併為四禮：問名（議婚）、送定（訂盟）、完聘（納采、納幣）、迎親（結婚）。婚嫁有大娶、小娶之別，一般婚嫁稱大娶，小娶為招婿之意。

「迎親」就是男方到女方家迎接新娘，要迎娶時男方要六或八人作迎親客，陪同隨行。至女家新婦要拜祖先、叩別父母，擇良辰吉時隨新郎步出，由年高多福的「好命人」扶持上花轎。迎回至男家，進廳堂，新郎、新娘同拜天地祖先，後行交拜禮。交拜後入洞房，並坐在案前，燃花燭、飲合婚酒，禮成。

民俗知識通

結婚是人生大事，有俗語說：「有錢無錢娶某好過年。」或說：「一個某卡贏三個天公祖。」可見娶老婆是重要的事情，一般以為結婚才能「成家立業」，男人要有謀生能力才可成家。因此說：「娶某是一時，飼某萬萬年」。

新娘嫁到男方，要請新娘出房，要唸四句聯「吉日花灼的晚上，親晟賀客滿廳堂，逐家來咧相探問，欲請新娘出房門。」

接受新娘茶時要說好話：「甜茶相請真尊敬，男才女貌天生成，夫妻和好財子盛，恭賀富貴萬年興。」喝完新娘茶，要在茶盤上放上紅包。

新娘的茶　甜　甜甜

茶盤茶甌　圓　圓圓

新娘生婿　眞　標緻

新郎緣投　笑　微微

輕聲細說　唸　情詩

緣結連理　萬　萬年

食新娘茶

Tshiàh sin niû tê

Sin niû ê tê tinn tinn tinn

Tê puânn tê au înn înn înn

Sin niû senn súi tsin piau tì

Sin lông iân tâu tshiò bi bi

Khin siann sè suèh liām tsîng si

Iân kiat liân lí bān bān nî

字詞解釋

❖ 茶甌：茶杯。

❖ 生婿：長得漂亮。

❖ 緣投：英俊。

❖ 連理：夫妻。

小典故

農業社會新婚茶那天，新娘必須請親戚吃茶，這些被請新娘茶

的親戚，除了在茶杯旁放下紅包外，必須講四句聯「甜茶相請眞尊敬，男才女貌天生成，夫妻和好財子盛，恭喜富貴萬年興。」

這是講財、子、貴的四句聯。

又如「新娘生婿眞好命，內家外家好名聲，吉日甜茶來相請，恭賀金銀滿大廳。」這都是講一些好聽的話，恭賀新娘。

須請親戚吃茶，這些被請新娘茶

民俗知識通

在吃新娘茶之時，也會戲弄新娘，向新娘要香菸，並請新娘點燃香菸，或向新娘要手巾，會講「手巾齊有，全新的不是舊，子兒若成長，會娶著好新婦，今日兩姓來合婚，後日百子與千孫，來探新娘是無論，要向新娘討手巾。」

吃新娘茶後要回家，會講「新娘眞古意，鬧久新郎會受氣，大家量早返，呼恁會使變把戲。」或說「逐家來起行，乎伊去輸贏，準備入門喜，連鞭做阿娘。」

四句聯

甥仔　今日來結婚
阮嘛　升格做大舅
紅包　厚厚尚功夫
新娘　大聲叫阿舅

Sì kù liân

Sing á kin jit lâi kiat hun

Gún mā sing keh tsò tuā kū

Âng pau kāu kāu siōng kang hu

Sin niû tuā siann kiò a kū

❖ 甥仔：稱姊妹所生的兒子。

❖ 阮嘛：我也。

❖ 尚功夫：最重要。

小典故

四句聯是台灣的一種古詩體，每聯有四句，這些句子都有押韻，運用在一些有趣的場合，祝福結婚的人，或恭賀人家幸福，

有時在吃新娘茶時，還可以作弄新郎與新娘，其語言有音樂性，講起來像唱歌一般。

請新娘出房要唸：「吉日花灼的晚上，親戚賀客滿廳堂，大家在著相探問，要請新娘出房門。」

新娘敬茶也要有次序，以四句來談曰：「新娘美貌似天仙，天地註定好姻緣，在家父母好教練，應該敬老好少年。」

民俗知識通

在台灣民間有一個習俗，外甥仔結婚這天，大舅坐大位，有句俗話說：「天頂上大是天公，地下上大母舅王。」可見舅舅受到尊重的程度。

還有一句俗話說：「外甥仔食阿舅親像哺豆腐，阿舅食外甥親像哺鐵釘。」說明了舅舅給外甥是天經地義之事，阿舅要吃外甥可能就有點困難了。

哭路頭

戇財　後生真正濟
每個　攏出人頭地
只是查某子　無半個
出山　無人好哭爸
請來一位孝女穿白袍
哀爸叫母　大聲哮
即款　風俗乎做哭路頭

Khàu lōo thâu

Gōng tsâi hāu senn tsin tsiànn tsē

Muí ê lóng tshut lâng thâu tē

Tsí sī tsa bóo kiánn bô puànn ê

Tshut suann bô lâng hó thàu pē

Tshiánn lâi tsit uī hàu lú tshīng pe̍h phàu

Ai pē kiò bú　tuā siann háu

Tsit kuán hong sio̍k hōo tsò khàu lōo thâu

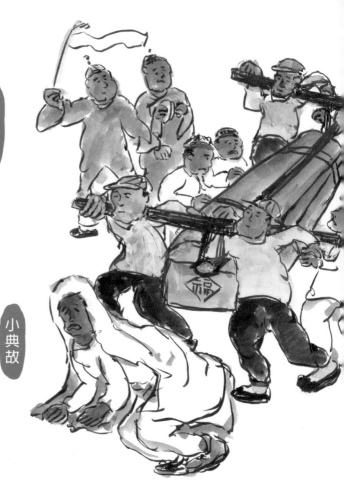

❖ 戇財：人名。

❖ 後生：兒子。

❖ 查某子：女兒。

❖ 大聲哮：大聲哭喊。

❖ 即款：這種。

小典故

人死亡後，全家遺族圍繞在死者的身旁哀號痛哭。若在未死之前，嚴禁在病者之前哭泣，以免意外刺激。

嫁出去的女兒，接到訃聞後，隨即回家。在回家的途中，沿途

哭號稱爲「哭路頭」，到了家門口由家人接進家中，一起在逝者旁哀號，口中的哀句「我父兮，汝無加食十年八年，來成子成兒啊！」哀號之聲令人感傷！

現代人有的無女兒，出殯時請來女人哭號，雖然哭得很大聲，卻沒有淚水，因此有諺語說：「請人哭無目屎」。

民俗知識通

喪禮中哭泣是一種禮儀，古代有朝夕哭、卒哭等禮儀，就是哭泣的禮儀。

《禮記》：「孝子親死，悲哀誌憑，故匍匐而哭之」匍匐就是跪爬在地上哭泣，是孝子悲傷的自然表現。後代的禮俗演變爲外地的女兒回來時哭，表示女兒及孫女十分孝順，來不及在死者歿前看最後一面，心中懊悔悲傷，因此匍匐前進，悲哀痛哭。而兒子、孫子因爲都跟父母同住，因此不必刻意再從外面哭進來。

算命

提著籤筒　抽籤詩
阿娘仔眞正好八字
命中帶來翁福氣
生生世世無煩惱
算命的人愛食褒
好命人　紅包未使薄

Sǹg miā

Tsê tiȯh tshiam tâng thiu tshiam si
A niû á tsin tsiànn hó peh lī
Miā tiong tuà lâi ang hoh khì
Sing sing sè sè bô huân ló
Sǹg miā ê lâng ài tsiȧh po
Hó miā lâng âng pau buē sái pō

詩人王灝寫過一首〈算命〉的詩：「人講算命若無褒，連要食水亦攏無，命運若是要變好，紅包毋通相過薄。」這首詩點出一般算命的人，會講一些好聽的話，被相命的人聽得飄飄然，紅包就會多包一些。

台灣人深信地理、風水，也相信可以透過法事改變人的命運，因此特別注重住宅的地理與祖墳的風水，有一些不肖之徒利用人類對福、祿、壽的需求，行一些詐騙的勾當，賺取不當之財。

❖ 阿娘仔：小姐。

❖ 八字：出生時辰與命格關係。

❖ 翁：先生。

❖ 食褒：喜歡受讚美。

❖ 未使薄：不能太單薄。

算命是台灣民間流行的一種習俗，而算命的方式很多，可看出生的年、月、日、時辰，可卜卦來算命，有人用摸骨的方式來解命，現代人還運用西洋的占星術來算命。

過去的台灣人都有「命運天註定」的宿命，一切都是聽天由命，默默的承受自己的命運，有些人不相信看命的人，常會說：「看命喙，糊蕊蕊」，說這些人胡說八道；但相信看命的人，有時候還會相信「改運」的習俗。

一般去看命的人，都會在生活不如意時，去找這些算命的人指點迷津，但社會上有些江湖術士，確會利用人性的弱點來詐騙別人。

83

天清清　地靈靈
收驚婆仔　企佇汝面前
壽金　排恬神桌頂
阿婆爲汝來收驚
毋驚　毋驚　驚佇尻脊骿

阿婆收驚　收離離
乎汝無驚無代誌
暗暝睏乎　落眠去
狗若咧吠　嘛未醒
陷眠　亦閣會唸詩

Siu kiann

Thinn tshing tshing tē lîng lîng

Siu kiann pô á khiā tī lí bīn tsîng

Siū kim pâi tiàm sîn toh tíng

A pô uī lí lâi siu kiann

M̄ kiann m̄ kiann kiann tī kha tsiah phiann

A pô siu kiann siu lī lī

Hōo lí bô kiann bô tāi taì

Àm mî khùn hōo lóh bîn khì

Káu nā leh puī mā bē tshínn

Hām bîn iā koh ē liām si

字詞解釋

❖ 收驚婆仔：替人做法事的婦女。

❖ 亦閣：還有。

❖ 陷眠：說夢話。

❖ 落眠去：入眠。

❖ 無代誌：沒事情。

❖ 收離離：把陰魂收完畢。

❖ 尻脊骿：背部。

❖ 母驚：不怕。

❖ 排恬：置放在。

❖ 企佇：站在。

小典故

在農業時代的鄉村裏，小孩子若晚上睡不著，一般會以為是受到驚嚇，有些會因為住家旁有人動土施工，而小孩被

土神煞著，就會請神明或專門為人收驚的婦人，為孩子收驚。

收驚的方法有些不同，收驚婆常燃香拜拜神明後，對著小孩唸著口訣：「香煙通法界／拜請收魂／祖師降雲來／四大金剛降雲來／天摧摧地摧摧／金童玉女扶同歸／收到東西南北方／土地公／本師來收驚／不收別人魂／不收

別人魄／收你弟子魂魄回／備辦魂衫魂米／拜請列位諸神　助我來收魂／三魂歸做一路返／七魄歸做一路回／鼠驚不驚　牛驚不驚／虎驚不驚／兔驚不驚／龍驚不驚／蛇驚不驚／馬驚不驚／羊驚不驚／猴驚不驚／雞驚不驚／狗驚不驚／豬驚不驚」。

民俗知識通

台灣的民間信仰佛、道、儒教，常常是三教合一來祭拜，佛、道兩教常透過歌謠把教義傳給民眾，做成聖歌來傳唱。收驚也有歌：「天清清，地靈靈」吆車七歲點分明，頭戴老君帶，身穿素衣數萬兵，唉呦上山拍猛虎，上天堂請天將，落地下救萬民……」而唱歌以後會雜上口白。

簡上仁的《說唱台灣民謠》書中，有新譜〈收驚歌〉的曲調，他還與林二共同編有《台灣民俗歌謠》一書。

來來來　看看看
千變萬化　紙人會捧碗
目虱變螟蠍　目睭展乎金
白鐵仔　會變黃金

看看看　無變有
有變無　魔術實在好迌迌
今仔日　來到貴寶地
桌頂的好藥　欠用家己提

Kang ôo sian

Lâi lâi lâi khuànn khuànn khuànn
Tsian piàn bān huà tsuà lâng ē phâng uánn
Ba̍k sat piàn ka tsuah ba̍k tsiu tián hōo kim
Pe̍h thit á ē piàn n̂g kim

Khuànn khuànn khuànn bô piàn ū
Ū piàn bô môo su̍t si̍t tsāi hó thit thô
Kin á ji̍t lâi kàu kuì póo tē
Toh ting ê hóo io̍h khiàm īng ka kī thê

字詞解釋

❖ 捧碗：拿碗。

❖ 螻蛄：蟑螂。

❖ 目睭：眼睛。

❖ 展乎金：睜開來。

❖ 迺迺：遊戲。

小典故

以前的農業社會，鄉下的廟前廣場，或大榕樹下總會有一些賣藥的人，利用講故事或唱歌，耍特技、做猴戲，引來一些觀眾後，然後再開始推銷產品。

記得有一個賣藥的中年人，賣藥以前總會說：「來來來，看看看，千變萬化。紙人會捧碗，目虱變螻蛄，閹煞落去，貓咬貓鼠，蚊子釘蟾蜍……」，為了保

民俗知識通

變魔術是一種可以讓人入迷的事情，魔術師在小孩子的眼中，是相當厲害的角色，製作美麗的繪本畫家，都是很棒的魔術師，每一本美麗的插畫，從白紙開始，畫出一頁頁美麗的插圖。

在網路上曾經看過插畫家變魔術，也分享變魔術的手法，去完成《星星王子》，寫著亮亮她九歲生日那天，得到一本叫做《小王子》的書，書中的故事非常迷人。

王家珠的《星星王子》這本書構圖充滿張力，畫風極其細緻。書中「夢想在哪裡，希望就在哪裡」的信念，是作者對人生的體悟與執著。

留這種生活形態，如實寫下這段前言。

民俗節慶都會有許多常民活動，但社會形態改變了，許多活動漸漸消失了，我企圖以歌謠來寫農業社會的生活。

87

一葩燈　二葩燈　燈濟算未清
光明燈　照前程
廟內　點甲歸厝宮
點燈　揣光明
准考證　园甲歸桌頂

文昌帝君　請汝看分明
阮的燈　點佇尚頭前
保庇　阮囡仔考試第一等
入學　做一個好學生
培養伊的　好性情

Kong bîng ting

Tsi̍t pha ting nn̄g pha ting ting tsē sǹg buē tshing
Kong bîng ting tsiò tsiân tîng
Biō lāi tíam kah kui tshù king
Tiám ting tshuē kong bîng
Tsún khó tsìng khǹg kah khui toh tíng

Bûn tshiong tè kun tsiánn lí khuànn hun bîng
Gún ê ting tiám tī siōng thâu tsîng
Pó pì gún gín á khó tshì tē it tíng
Ji̍p o̍h tsò tsi̍t ê hó ha̍k sing
Puê ióng i ê hó sìng tsîng

字詞解釋

❖ 一葩：一盞燈。

❖ 燈濟：燈很多。

❖ 點甲：點得。

❖ 揣：找尋。

❖ 囥甲歸桌頂：放滿桌上。

❖ 點佇：點在。

❖ 尚頭前：最前面。

❖ 伊的：他的。

小典故

點光明燈是「點燈供佛」的意義，主要是在傳達人對佛菩薩的敬意，感恩佛菩薩為眾生指引離苦得樂的道路。點光明燈供佛一方面可獲得諸佛菩薩的加持、消除業障：一方面藉點光明燈提醒自己，要時常聽經聞法修行，增長自己的福報和智慧。

藉由點光明燈供佛因緣，從此「諸惡莫作，眾善奉行」。懺悔過去種種錯誤的行為，從今以後不再犯；進而能行種種利益眾生之善行，自然匯聚善緣，災難漸漸消弭，這才是消災解厄、祈福轉運的方法，也是佛教點光明燈的真正意義。

現在台灣人，有些光明燈點在文昌帝君廟，把要考試的准考證放在書院的文昌帝君前，祈求金榜題名，這種拜神方式有點功利。

民俗知識通

傳說以前有一個女子，因身無分文，剪掉自己的頭髮買油點燈供佛，虔誠之心感動佛祖，燈油不斷燄不滅，照耀光明。每到新春時節，就會有許多人往寺廟去點光明燈。

光明燈可分為：

1 平安燈：保祐合家平安如意。

2 光明燈：可以趨吉避凶，掃除霉氣。

3 狀元燈：增加智慧，保祐考運，又稱「文昌燈」。

4 旺財燈：可幫事業成功，又稱「財祿燈」、「智慧燈」。

5 姻緣燈：保祐夫妻和睦相處，有情人成眷屬。

6 軍安燈：保祐軍旅生活平安。

身穿古戲服
頭戴文官帽
扭著喙鬚賴賴趖
手提紅布　招財進寶
喙唸　財神來大發財
伸手喝出　紅包拿來（華語）

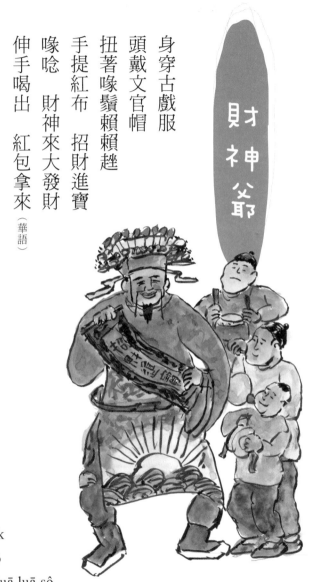

Tsâi sîn iâ

Sin tshīng kóo hì ho̍k

Thâu tì ûn kuann bō

Giú tio̍h tshuì tshiu luā luā sô

Tshiú thê âng pòo tsiau tsâi tsìn pó

Tshuì liām tsâi sîn lâi tuā huat tsâi

Tshun tshiú huah tshut　hông pau nâ lâi

台灣人相信拜財神可以「招財進寶」，財源滾滾而來，除了拜財神爺之外，農民拜土地神，希望農產品豐收，生意人在商店供奉福德正神，祈求生意興隆，也是為了能增加財源。

台東地區對寒單爺來源有許多傳說，其中說寒單爺是「流氓神」較特殊，傳說此人身前是鄉野的大壞人，專門欺壓百姓、魚肉鄉民，有一天得到仙人的感化指點後大徹大悟。

痛改前非後站上軟轎要鄉民們用鞭炮炸他，直到死去為止，鄉民們感念此人便尊為「寒單爺」。這種說法有所不同，也是「炮炸寒單爺」的由來之一。

字詞解釋

❖ **扭著**：拉著。

❖ **喙鬚**：鬍子。

❖ **賴賴趖**：到處傳跑來跑去。

❖ **喙唸**：嘴裏唸著。

❖ **喝出**：喊出。

小典故

有人說：「財神爺」就是「趙玄壇」或「寒單爺」。道諱稱為「上清如意金輪院正一玄壇趙元帥」，是道教護法神之一，民間將祂奉為「武財神」。

在《台灣省通志》宗教篇道教章有如下的記載：「趙元帥，姓趙名光明，紫雲默結，身長九尺，面帶怒容，隨帶七十二環索，持三十六鐵鞭，黑虎前印，降在三月十六日。」

五路財神爺，包括：三尊土地公、文財神、武財神、麒麟三太子、這些都是財神爺，因此有人說：「每個人都有屬於自己的財神爺。」凡是可讓你「招財進寶」的都是財神爺。

換花籽

結婚　已經有三年
腹肚　攏未圓
看命先生指示
揣廟寺　換花籽

註生娘娘　啊請汝
愛保庇　花籽已經換順適
無論　查某子　後生
想子　親像病相思

Uānn hue tsí

Kiat hun í king ū sann nî
Pat tóo lóng buē înn
Khuànn miā sian sinn tsí sī
Tshuē biō sī uānn hue tsí

Tsù senn niû niû ah tshiánn lí
Ài pó pì hue tsí í king uānn sūn sī
Bô lūn tsa bóo kiánn hāu sinn
Siūnn kiánn tshin tshiūnn pīnn siūnn si

小典故

註生娘娘是主司懷孕、生產、保護幼兒之神明，多祭祀於各種廟寺，在彰化市的觀音亭（開化寺）也有供奉註生娘娘。

農曆三月二十日是註生娘娘誕辰。此日，許多婦女會準備牲禮去拜註生娘娘，有的去求良緣、求生子。有的帶小孩去拜註生娘娘，求平安把紅絨線掛在孩子頸上以保平安。

婦人將供奉在神前之花簪，插在髮髻瓣上，以求吉祥。又有以鎖牌或紅絨線貫通古文錢，供拜後掛在幼兒頸上，以拔災魔。

子女年到十六歲，要拜謝註生娘娘，以保平安。

民俗知識通

「換花籽」這種民俗，在文學上的書寫，曾在文學家鄭清文的小說〈春雨〉，改編成電視劇《台灣文學家劇場》出現過。劇情中的劇情主要描寫台灣人的婚姻觀，男女結婚最主要的目的是傳宗接代。

劇情中的女主角因結婚很久了，但一直沒有生育，只好求神拜佛，辦佛事的廟祝教她換花籽，把一些花的種子植入花盆中，種子如果長出綠芽，生機盎然就表示生育有望，若種苗夭折可能就沒有生育的機會了。

八家將

八個將軍　企兩排
神官　坐轎來
戴頭盔　拍花面
少年人　裝作神
玲瓏　大聲哮
頭盔　電球仔
身帶鹹光餅
逐家來相請

Pat ka tsiòng

Pueh ê tsiong kun khiā nn̄g pâi

Sîn kuan tsē kiō lâi

Tì tsâu khue phah huē bīn

Siáu liân lâng tsng tsò sîn

Ling long tuā siann háu

Thâu khue tiān kiû á

Sin tuà kiâm kong piánn

Ta̍k ke lâi sio tshiánn

❖ 企：站。
❖ 拍花面：化妝成花臉。
❖ 哮：喧嚣。
❖ 電球仔：電燈泡。
❖ 逐家：大家。

小典故

八家將是一個宗教陣頭，依民俗專家劉還月調查資料，其發源地該是台南縣的麻豆，然後傳入佳里、土城、台南。八家將的組織，來自封建社會的司法制度，民俗專家施翠峰認為是從日治時期發展出來。

這種陣頭具有童乩性格、通靈能力與法力，是遊行隊伍中的司法陣頭，擔負緝惡捕兇的任務，還能替民眾解厄運除禍害。

陣頭行進時，走的是七星步或三進三退的步法，因屬於武神，步法威風凜凜，時快時緩。

民俗知識通

鹹光餅又稱鹹餅或光餅，是七爺八爺等大神尪仔的配件，八家將團也有配戴，分送給沿途的信眾。俗稱吃了鹹光餅之後，可保身體健康、平安順利。

鹹光餅是用麵粉製成的小餅，直徑約五公分，中間有一小孔。傳說戚繼光奉命剿福建沿海海盜，為了克敵制勝，不讓海盜有機可乘，令伙伕用麵粉製餅，分甜、鹹兩種，甜的為征東餅，鹹的稱為光餅，也就是鹹光餅。

阿彌陀佛　阿彌陀佛
來是空　去是空
世間人　毋免亂亂蹤
爭權　奪利　攏是戇

按怎來　按怎去
名利　若白雲變化無了時
虛虛實實　實實虛虛
人間　本是一場戲

Oo mí tôo hut

Oo mí tôo hut oo mí tôo hut
Lâi sī khong khì sī khong
Sè kan lâng m̄ bián luān luān tsông
Tsing kuân tuàt lī lóng sī gōng

Án tsuánn lâi án tsuánn khì
Bîng lī nā pèh hûn pìan huà bô liáu sî
Hi hi sit sit sit sit hi hi
Jîn kan pún sī tsit tiûnn hì

三法印為「諸行無常、諸法無我、涅槃寂靜」，告訴人們世間沒有一種事物是永遠存在的，所以凡事不可太執著。

這首歌是奉勸人類，不必為了爭權奪利，費盡心機。人出生是空手而來，死去之時也不帶走任何東西，富貴如浮雲，人生就如一場夢。

天父　請汝恬恬聽我說
汝是上帝　阮做汝的腳架
阮若　做毋對
請汝　袂使發性地

耶穌基督　汝的光
佇人間　照著阮的路
汝的靈　陪阮過一生
慢慢　阮會行向天堂

Iâ soo ki tok

Tiann hū tshiánn lí tiām tiām thiann gúa sueh

Lí sī siōng tè gún tsò lí ê kha kè

Gún nā tsò m̄ tiȯh

Tshiánn lí buē sái huat sìng tē

Iâ soo ki tok lí ê kng

Tī jîn kan tsiò tioh gún ê lōo

Lí ê lîng puê gún kuè it sing

Bān bān gún ê kiânn hiòng thian tông

神愛世人

字詞解釋

❖ 請汝：請你。
❖ 恬恬聽：靜靜的聽。
❖ 袂使：不能
❖ 發性地：發脾氣。
❖ 佇：在。

小典故

耶穌的生平事跡，記載在四福音書中。福音書中記載「大約公元二十九年，在約旦河受施洗約翰的水浸禮後，就開始在整個以色列傳道，主要是宣揚上帝的王國信息，到處醫病和驅魔，在傳道過程中，他不斷指責猶太宗教領袖和祭司違背《聖經舊約》中對以色列各部族的要求，違背上帝的意志，必定受到上帝的懲罰。當中也有挑戰猶太傳統，而宣稱自己是天主的兒子，也是不能被當時的人所接受。

民俗知識通

台灣的長老教會傳入台灣，有兩個源流：一八六五年五月馬雅各醫生受英國長老教會之派來台，是台灣南部傳教的開始。

一八七二年，加拿大長老教會差遣馬偕牧師在淡水設教，是北部事工的起點。

中部的蘭大衛醫師來自英國，由於創建彰化基督教醫院，被譽為「彰化活佛」，為台灣中部地區的醫療現代化及教育工作做出重大貢獻。

瑪喜樂於一九五九年遠渡重洋，從美國來到台灣，協助謝緯醫師從事醫療傳道工作。一九六五年在彰化二林創辦喜樂保育院。

畫糖人

囡仔兒　請汝恬恬聽
汝欲食豬亦是牛
亦是欲食鱉合龜
畫糖的阿伯逐項有

阿伯　阿伯　阮毋是欲食飽
阮想欲來　食巧
汝畫山水的功夫　無人比
外國人　嘛感覺真稀奇

Uē thn̂g lâng

Gín á hiann tshiánn lí tiām tiām thiann
Lí beh tsia̍h ti iah sī gû
Iah sī beh tsia̍h pì kah ku
Uē thn̂g ê a peh ta̍k hāng ū

A peh a peh gún m̄ sī beh tsia̍h pá
Gún siūnn beh lâi tsia̍h khá
Lí uē san suí ê kang hu bô lâng pí
Guā kok lâng mā kám kak tsin hi kî

字詞解釋

❖ 請汝：請你。
❖ 恬恬聽：靜靜的聽。
❖ 汝欲：你要。
❖ 逐項：每種。
❖ 食巧：稀有的。

小典故

畫糖人以糖加水煮熟後，用這些糖水畫出各種圖案。這個行業的人通稱為「畫糖人」。畫糖人常挑著一頭高一頭矮的擔子，矮的當做坐椅，高的一角放個火爐，其他部分是銅板樓面，停在廟口或大多的大樹下或是在廟會的時候看到，小孩子自就自動湊上來，於是畫糖人就開始作畫。

小鐵构鍋是調色，攪拌的木棒是畫筆，從爐中取出小构把滾

燙的糖汁，慢慢地傾倒在銅板樓面，木棒揮灑下，不只是飛禽、走獸，人物、花卉、蔬果樣樣都能畫。

畫糖的取材簡單，主要是水加白糖，慢慢的將糖水煮熟後，再把它倒入銅板上，就可以慢慢畫出想要畫的圖案。如果童年吃過畫糖人的那種糖，現在看到是一種甜蜜回憶。外國人也會好奇想吃這種東西。

民俗知識通

畫糖的步驟：首先從液體變成固體只有短短三十秒，要先想好要畫糖的造型、形狀，圖形要較為簡單。

1 先將白糖加水來加熱，先將糖煮熟，不需要一直攪動，以免燒焦。

2 將液狀的糖倒在光滑的銅板上，趁其未硬化，畫出造型。

3 趁未硬化或定型時，用鏟子慢慢鏟離銅板。

4 用竹筷黏在背面，放在銅板上待其冷卻變硬。

白白的糖煮溶變作漿
糖漿　倒入冷水變糖膏
扭糖蔥若咧扭麵條
細漢　阮攏學未曉
糖蔥做好　參土豆粉
大喙細喙　做飯吞
阿公阿媽　疼大孫
分糖蔥　加一份

Pėh thn̂g tshang

Pėh pėh ê thn̂g tsú iûnn piàn tsò tsiunn
Thn̂g tsiunn tò jip líng tsuí piàn thn̂g ko
Khiú khn̂g tshang nā leh khiú mī tiâu
Sè hàn gún lóng ȯh buē hiáu

Thn̂g tshang tsò hó tsham tōo tāu hún
Tuā tsuì sè tsuì tsò pn̄g tun
A kong a má thiànn tuā sun
Pun thn̂g tshang ke tsit hūn

❖ 扭糖蔥：把糖拉成條狀。
❖ 阮攏：我都。
❖ 未曉：不會。
❖ 參：加入。
❖ 大喙細喙：大口小口。
❖ 疼大孫：疼愛大孫子。

小典故

糖蔥是台灣特有點心，狀似如蔥的糖蔥，是老一輩人年幼時的零嘴，傳言是日治時代，台灣所產的蔗糖，都必須運往日本，也嚴禁人民吃甘蔗，於是將糖加上水煮熟來吃。

其成品因外觀而被命名為「白糖蔥」或「糖蔥」，風味特殊、入口即化，又不沾牙。小時後看到糖蔥，就口水直流，糖蔥加上土豆粉吃起來很好吃。

糖蔥的製作方法：將蔗糖加入等比例的水，煮沸至攝氏一百二十度，就變成了糖漿，待溫度稍降後反覆拉扯，利用糖進一步加工製造其有特殊風味及外觀類似「蔥」的傳統技藝點心，謂之糖蔥。

民俗知識通

維基百科記錄製作糖蔥的方法及步驟：

1 把白砂糖加入等比例的水，混合後，將糖煮沸至攝氏一百二十度使它成為糖漿。

2 準備一個裝好冷水的鍋子，將煮好的糖漿倒入，使糖漿冷卻形成糖膏。

3 以一根長約一尺的圓棍將糖膏以拉麵條一樣的方式反覆拉扯十分鐘，使糖膏內充滿著空氣進而形成細管狀，然後等待它冷卻。

4 最後將製作完成的糖蔥分剪成約三吋的長條狀，最後摻入花生粉即完成。

細漢　阮尚愛食
酸甜酸甜的　鳥梨仔糖
買一枝鳥梨仔糖
朋友弟兄　公家吮
恁未使講阮　凍霜

即馬　阮孫講欲食「糖葫蘆」
阮想真久　啥物是糖葫蘆？
原來糖衫內底　水果逐項有
蘋果　草莓　李仔合蓮霧
伊講　六合彩的「糖葫蘆」

Tsiáu lâi á thn̂g

Sè hàn gún siōng ài tsia̍h
Sng tinn sng tinn ê tsiáu lâi á thn̂g
Bé tsit ki tsiáu lâi á thn̂g
Pîng iú tī hiann kong ke tsn̄g
Lín buē sái kóng gún tàng sng

Tsit má gún sun kóng tsia̍h 「thâng hû lû」
Gún siūnn tsin kú siánn mi̍h sī 「thâng hû lû」
Guan lâi tsn̂g sann lāi té tsuí kó ta̍k hāng ū
Phông kó tsháu m̄ á lí á kah liān bū
I kóng lio̍k ha̍p tsái ê 「thâng hû lû」

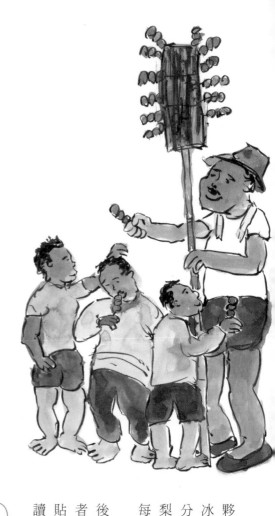

夥伴，如果有人買零食，不管是冰淇淋或鳥梨仔糖，一定會共同分享，一人一口的吃著，這種鳥梨糖是小孩子共同喜歡的零食，每個人都期待能吃一口。

貧窮的小孩，常常利用放學後，扛著鳥梨仔糖出去兜售，或者出去賣冰淇淋，賺點小錢來補貼家用，這也就像現代人的工讀。

磅米香

一陣囡仔行做夥
街頭　看人糍糍粿
巷尾　聽著磅米香
碰——聲音實在驚死人

米粒膨大　白泡泡
閣加一寡土豆　好落喉
囡仔　看甲毋知走
喙瀾　流甲擋袂牢

Pōng bí phang

Tsi̍t tīn gín á khiânn tsò hué

Ke thâu khuànn lâng tsìnn tsìnn kué

Hang bué thiann tio̍h pōng bí phang

Pōng── siann im si̍t tsāi kiann sí lâng

Bí jia̍p phòng tuā pe̍h phau phau

Koh ke tsi̍t kuá thôo tāu hóo lō âu

Gín á khuànn kah m̄ tsai tsáu

Tshuì nuā lâu kah tòng buē tiâu

106

以前以米製作的米香，現在已經漸漸少了，現在的爆米花，材料大部分是玉米做的，玉米的爆米花是一粒一粒的。

有一首〈爆米花〉的歌：「嗶嗶啵啵／嗶嗶啵啵／爆米花／爆米花／一朵花／兩顆玉米／兩朵玉米／一顆玉米／很多花／有一顆玉米不開花／問一問它／為什麼你呀不開／爆米花／爆米花／一顆玉米一朵花／兩顆玉米／兩朵花／很多玉米／很多花／我們心裡也開花／美麗的花／快樂的開心花」。

現代人在休閒聊天、看電影，也會吃爆米花，但這種爆米花的口味相當的多，都是食品工廠大量生產，不是以前單純的米香了。

小典故

磅米香就是爆米花，農業社會所說的「米香」，就是將白米急速加熱後澎大的米。在街頭巷尾的路邊，常會有人騎腳踏車載著特殊的加熱器，在路旁製作米香，此種工作叫做「磅米香」。

米粒加熱後膨大會發出「磅」的膨裂聲，這種聲音會讓小孩子又驚又喜，因為米香終於可以吃了。一般婦人會將自己家中的米，交給磅米香的人，代為膨製成米香，製作過程要加糖或花生，爆完之後壓平後切成方塊，變成一種米香糖。

107

揑秫米尪仔

一世人愛揑東揑西
用麵粉合秫米粉創世界
揑一仙祭平安的孔明來
辦一桌腥臊眞豐沛
將親晟朋友來招待

囡仔兄　欲耍逗陣來
變阿爸犁田踏手耙
做一陣　人頭尫仔來遊街
牽一隻水牛來做馬
嘛也使　請阿公駛牛犁

Liàp tsut bí ang á

Tsit sì lâng ài liàp tang liàp sai
Iōng mī hún kah tsut bí hún tshòng sè kài
Liàp tsit sian tsè pîng an ê khóng bîng lâi
Pān tsit toh tshenn tshau tsin phong phài
Tsiōng tshin tsiânn pîng iú lâi tsiau thāi

Gín á hiann beh sńg tàu tīn lâi
Piàn a pa lê tshân tàh tshiú pê
Tsò tsit tīn lâng thâu ang á lâi iû ke
Khan tsit tsiah tsuí gû lâi tsò bé
Mā ē sái tsiánn a kong sái gû lê

字詞解釋

❖ 秫米尪仔：用糯米做的偶頭。

❖ 捏東捏西：用手做各種東西。

❖ 捏一仙：做一個。

❖ 腥臊：豐盛佳餚。

❖ 欲耍：要玩。

❖ 手耙：農具的一種。

❖ 人頭尪仔：人頭戲偶。

❖ 駛牛犁：牽牛犁田。

小典故

用麵粉和糯米粹做材料，而把糯米粹調成紅、黃、綠各種顏色，然後用手捏成各種人偶，稱為「秫米尪仔」，做好之後用植物油塗抹，讓尪仔一

身光滑，看起來美麗，受到小孩子的喜愛。製做方法用一些小工具，加上巧妙的手，可以做各種的戲角，當然也能做劇中的人物，故事書中的人物，可做孫悟空，也可以做鄉村子喜歡的都能做。秫米尪仔就是捏的牛、羊、豬。秫米尪仔就是捏麵人，是具有民族色彩的傳統技藝，原名是米雕人，又叫雕工米人，因為材料和語言的關係，在台灣叫它做捏麵人。以前早期捏麵人可以吃，現在因為時代的進步，而今改為最佳的美勞材料，

以當紅的卡通人物為題材，深受大人、小朋友的喜歡。

民俗知識通

捏麵人始於何時？文獻資料出土於新疆吐魯番阿斯塔那唐墓的麵製人偶和小豬，這項民間技藝起源很早。傳說三國時代，孔明渡江碰到江水暴漲，命廚子用米麵為皮，內包黑牛白馬之肉，捏製成人頭及牲禮模樣，陳設香案祭江，剎那間風平浪靜，萬里無雲，大軍因而順利過江。所以捏麵人又稱為「江米人」，因而供奉孔明為捏麵人祖師爺。唐宋時期：假花、假果、粉尖人做為祭品，和盛宴上所擺設的看席。到宋元時，民間較大的宴會，常在入席前，利用麵粉捏製各種人物鳥獸，供客人們觀賞。明末清初，冬臘廟會就會有背長架小箱，以各種色捏麵置成人物蟲鳥的捏麵人師傅出現了。這項傳統技藝漸為人遺忘，前人的智慧結晶，賦與小麵團的生命，現代的國人又傳承這技藝。

109

看樂譜
唱囝仔歌

新年恭喜

詩：康　原
曲：曾慧青

喜慶，歡樂的 ♩=80

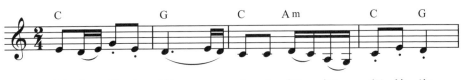

新 年 猶 未 到 　 大 大 細 細 　 想 放 炮

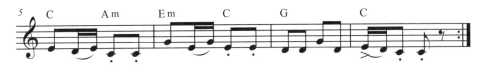

新 年 一 到 新 年 一 到 大 大 細 細 放 大 炮

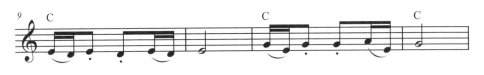

笑 聲 歸 客 廳 　 笑 聲 歸 客 廳

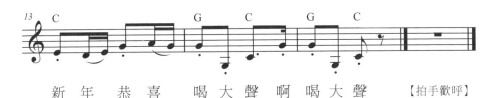

新 年 恭 喜 　 喝 大 聲 啊 喝 大 聲 　【拍手歡呼】

貼春聯

詩：康　原
曲：曾慧青

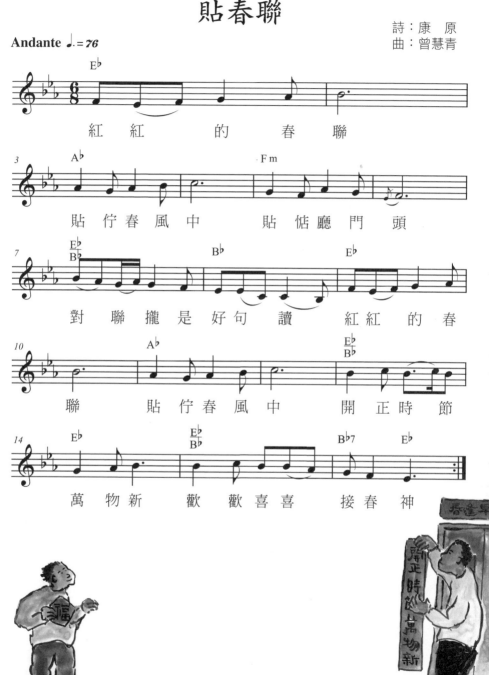

Andante ♩. = 76

紅　紅　的　春聯

貼佇春風中　貼惦廳門頭

對　聯攏是好句讀　紅紅的春

聯　　貼佇春風中　開正時節

萬物新　歡歡喜喜　接春神

開正

詩：康　原
曲：曾慧青

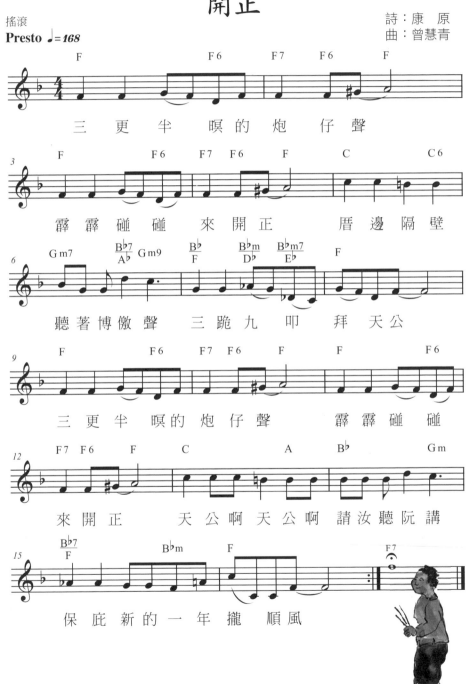

搖滾
Presto ♩=168

三　更　半　暝　的　炮　仔　聲

霹　霹　碰　碰　來　開　正　　厝　邊　隔　壁

聽　著　博　傲　聲　三　跪　九　叩　拜　天　公

三　更　半　暝　的　炮　仔　聲　　霹　霹　碰　碰

來　開　正　　天　公　啊　天　公　啊　請　汝　聽　阮　講

保　庇　新　的　一　年　攏　順　風

天公生

詩：康　原
曲：曾慧青

抒情的慢板　♩=56

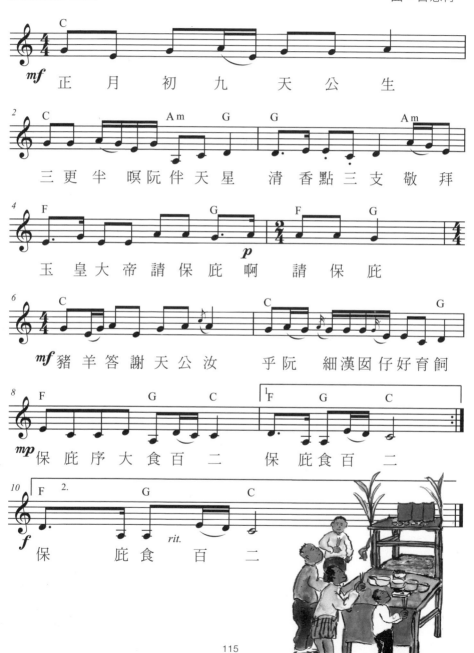

正　月　初　九　天　公　生

三　更　半　暝　阮　伴　天　星　　清　香　點　三　支　敬　拜

玉　皇　大　帝　請　保　庇　啊　　請　保　庇

豬　羊　答　謝　天　公　汝　　乎　阮　　細　漢　囡　仔　好　育　飼

保　庇　序　大　食　百　二　　保　庇　食　百　二

保　庇　食　百　二

做粿

詩：康　原
曲：曾慧青

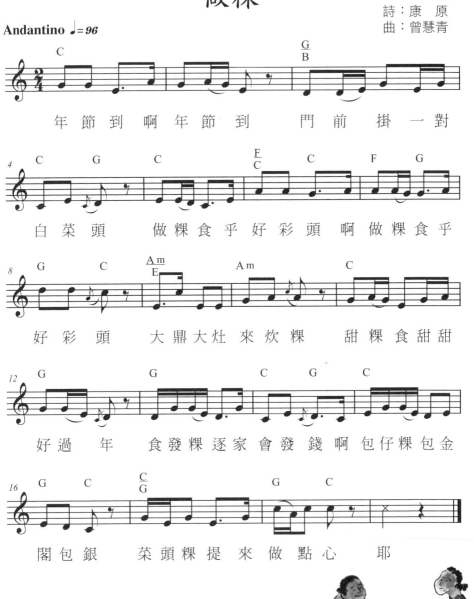

年節到啊年節到　門前掛一對

白菜頭　做粿食乎好彩頭啊做粿食乎

好彩頭　大鼎大灶來炊粿　甜粿食甜甜

好過年　食發粿逐家會發錢啊包仔粿包金

閣包銀　菜頭粿提來做點心　耶

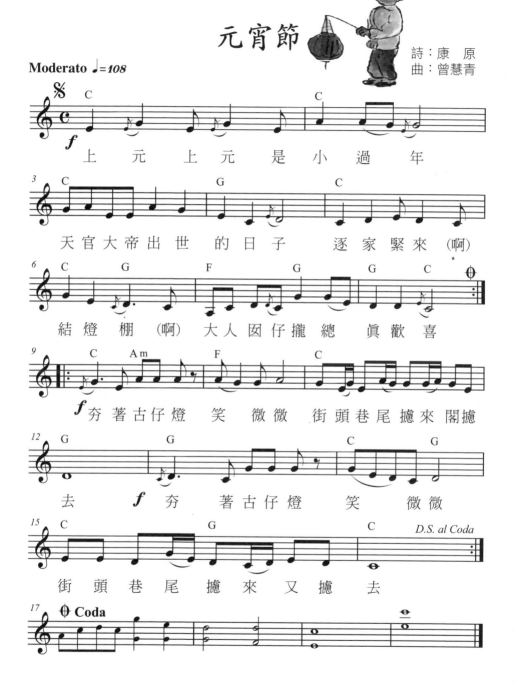

土地公生

詩：康　原
曲：曾慧青

悠閒的行板 ♩.=60

二 月 初 二 土 地 公 生　家 家 戶 戶

謝 土 地　弟 子 辦 桌 答 謝 汝

土 地 公 土 地 婆　有 閒 請 汝 來 迌迌

牲 禮 有 雞 閣 有 鵝　嘛 有 荔 枝 加 葡 萄

土 地 公 土 地 婆　有 閒 請 汝 來 迌迌

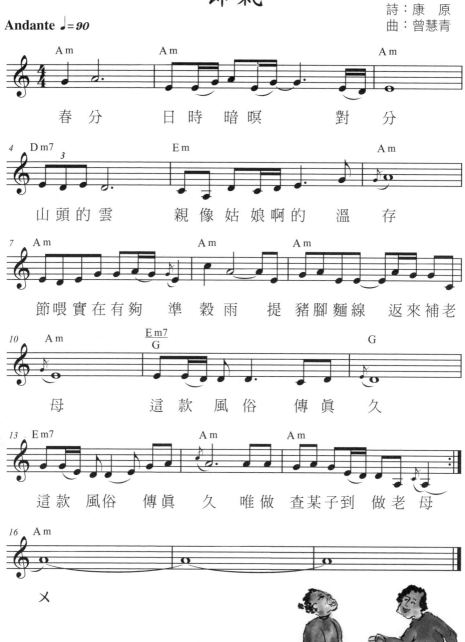

節氣

詩：康　原
曲：曾慧青

Andante ♩=90

春分　　日時暗暝　　對分

山頭的雲　　親像姑娘啊的　溫　存

節喂實在有夠　準穀雨　提豬腳麵線　返來補老

母　　這款風俗　傳眞　久

這款　風俗　傳眞　久　唯做　查某子到　做老母

ㄨ

119

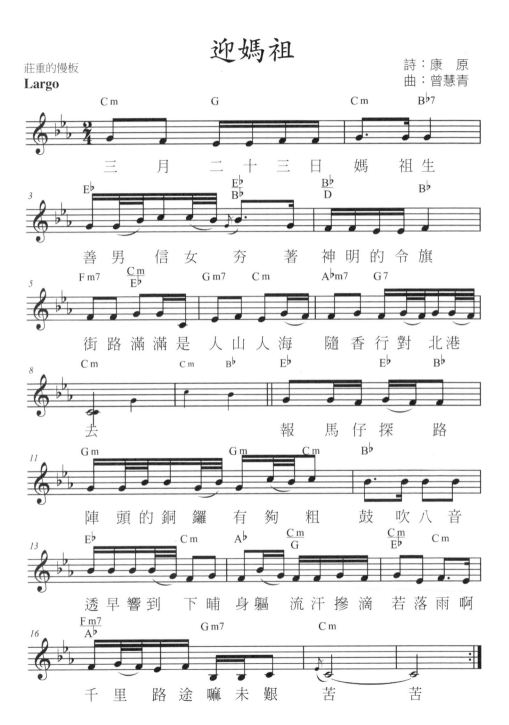

迎媽祖

詩：康　原
曲：曾慧青

莊重的慢板
Largo

三　月　二　十　三　日　媽　祖　生

善　男　信　女　夯　著　神　明　的　令　旗

街　路　滿　滿　是　人　山　人　海　隨　香　行　對　北　港

去　　　　　報　馬　仔　探　路

陣　頭　的　銅　鑼　有　夠　粗　鼓　吹　八　音

透　早　響　到　下　晡　身　軀　流　汗　摻　滴　若　落　雨　啊

千　里　路　途　嘛　未　艱　苦　苦

布袋戲

詩：康 原
曲：曾慧青

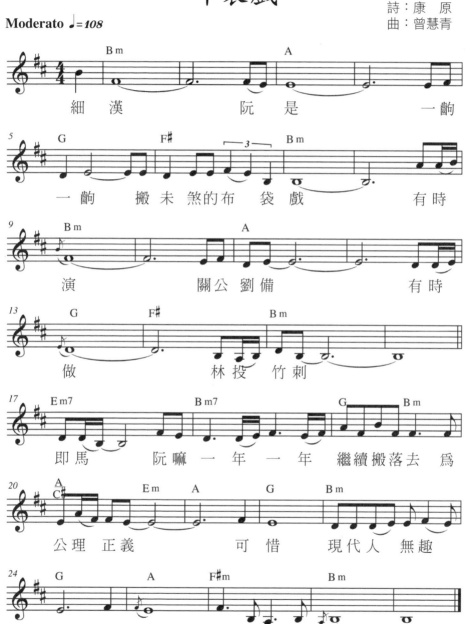

弄獅

詩：康原
曲：曾慧青

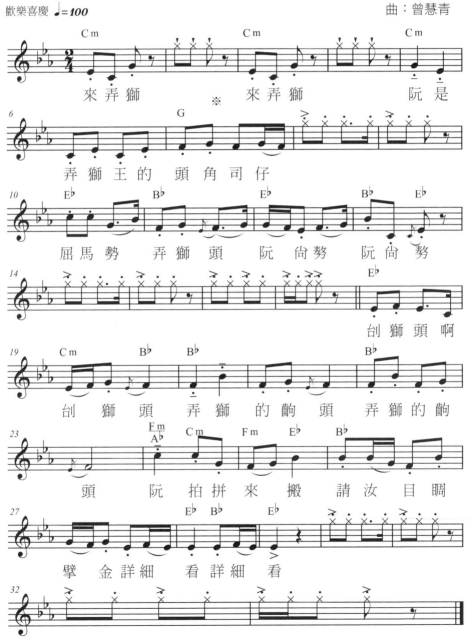

清明

清明時節紛紛細雨，在尋根
和思源的同時一縷對親人的
思念和疼惜之情油然而生。

詩：康　原
曲：曾慧青

平和優美的行板 ♩=76

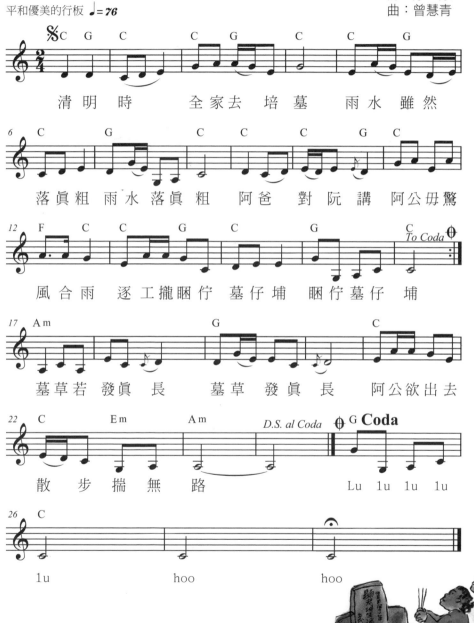

清 明 時　　全 家 去 培 墓　　雨 水 雖 然

落 真 粗 雨 水 落 真 粗　　阿 爸　對 阮 講　阿 公 毋 驚

風 合 雨　　逐 工 攏 睏 佇　墓 仔 埔　睏 佇 墓 仔　埔

墓 草 若 發 真　長　　墓 草　發 真　長　　阿 公 欲 出 去

散　步　揣　無　路　　　　　　Lu　lu　lu　lu

1u　　　　　　hoo　　　　　　hoo

123

五日節

詩：康 原
曲：曾慧青

Moderato ♩=100

| Am | C | G | C | C | Am | G | C |

五月五　五月五　龍船鼓 啊 水內渡

| C | G | G |

雄雄 落 一陣 芒種 丫 雨　船頂的人 沃甲

| F | G | D | G | Am | E |

澹糊糊　（澹糊糊）　雨 啊 若會 落這 粗

| Am | G | C | C | C | Am | G |

五月五　五月五　龍船鼓 啊 滿街路

| C | G | G | C | C | F |

肉粽 縛甲 粗 粗粗　囡仔（人）食甲

| Am7 | | | |
| G | C | F | G | C |

一 箍肚　出外的人 愛返來祭　　祖

124

扒龍船

詩：康　原
曲：曾慧青

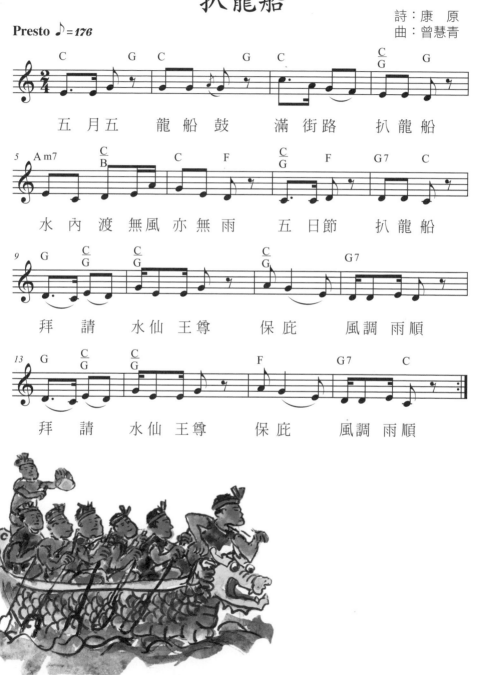

五月五　龍船鼓　滿街路　扒龍船

水內渡　無風亦無雨　五日節　扒龍船

拜　請　水仙　王尊　保庇　風調　雨順

拜　請　水仙　王尊　保庇　風調　雨順

小暑合大暑

詩：康　原
曲：曾慧青

六　月　時　西　瓜　甜　畢　業　典　禮

的　時　機　汗　合　目　屎　流　未　離

朋　友　分　開　的　日　子　　朋　友　分　開　的　日

子　　大　暑　熱　未　到　風　颱　雨

水　道　到　歸　日　攏　咧　曝　日　頭

汗　水　親　像　海　水　流　朋　友　分　開　的　日

子

七夕

詩：康　原
曲：曾慧青

Moderato ♩=118

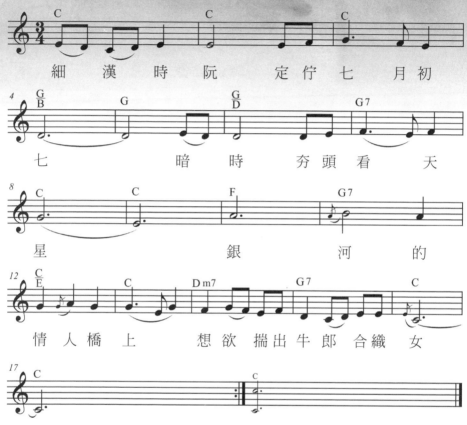

細　漢　時　阮　　定　佇　七　月　初

七　　　暗　時　　夯　頭　看　　天

星　　　　　銀　　河　的

情　人　橋　上　　想　欲　揣　出　牛　郎　合　織　女

127

普度

詩：康　原
曲：曾慧青

平安祥和的船歌　♩.=60

好　兄弟　啊　好　兄弟　啊　銀紙　燒乎　汝

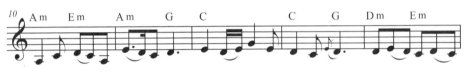

好　兄弟　啊　好　兄弟　啊　請汝愛　保庇　　庇　保庇

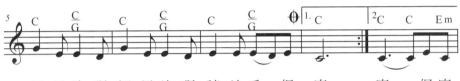

大大細　細攏　順序　每年七月　答謝汝　　牲禮　有肉

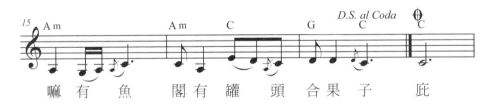

嘛　有　魚　　閣有　罐　頭　合果　子　　庇

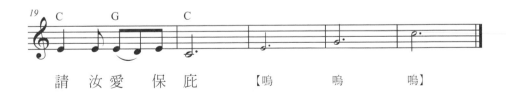

請　汝愛　保庇　　【嗚　　嗚　　嗚】

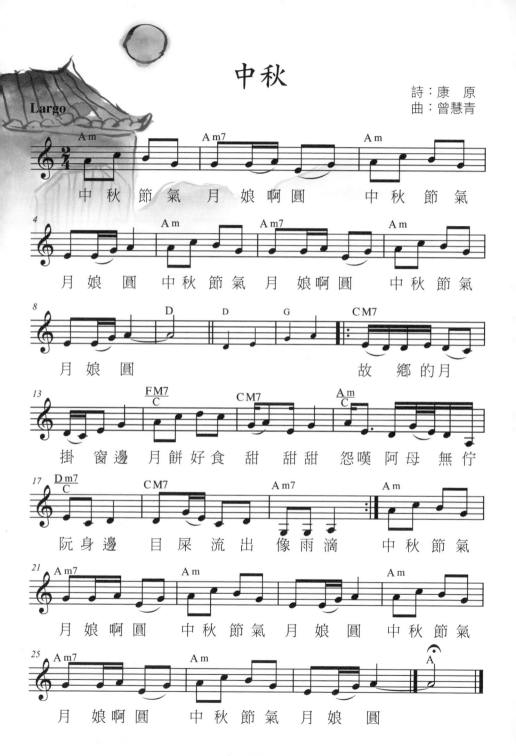

中秋

詩：康　原
曲：曾慧青

中秋 節 氣 月 娘 啊 圓 中 秋 節 氣

月 娘 圓 中 秋 節 氣 月 娘 啊 圓 中 秋 節 氣

月 娘 圓 故 鄉 的 月

掛 窗 邊 月 餅 好 食 甜 甜 甜 怨 嘆 阿 母 無 佇

阮 身 邊 目 屎 流 出 像 雨 滴 中 秋 節 氣

月 娘 啊 圓 中 秋 節 氣 月 娘 圓 中 秋 節 氣

月 娘 啊 圓 中 秋 節 氣 月 娘 圓

照月光

詩：康　原
曲：曾慧青

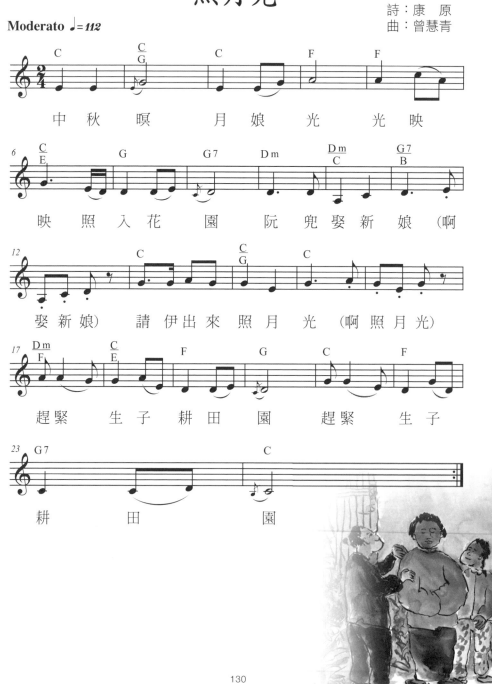

燒王船

詩：康　原
曲：曾慧青

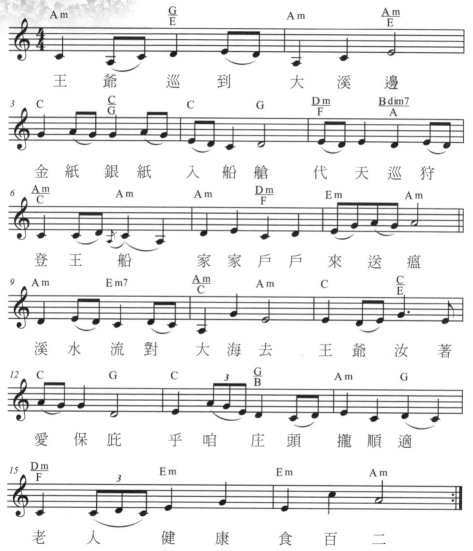

王　爺　巡　到　大　溪　邊

金　紙　銀　紙　入　船　艙　代　天　巡　狩

登　王　船　家　家　戶　戶　來　送　瘟

溪　水　流　對　大　海　去　王　爺　汝　著

愛　保　庇　乎　咱　庄　頭　攏　順　適

老　人　健　康　食　百　二

搓圓仔

詩：康　原
曲：曾慧青

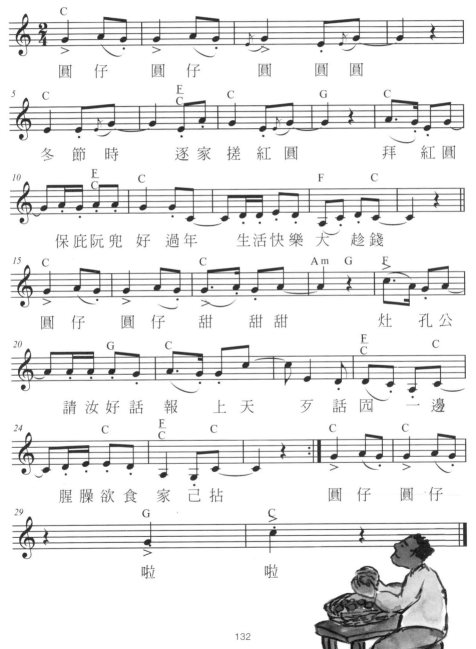

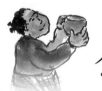

食尾牙

詩：康　原
曲：曾慧青

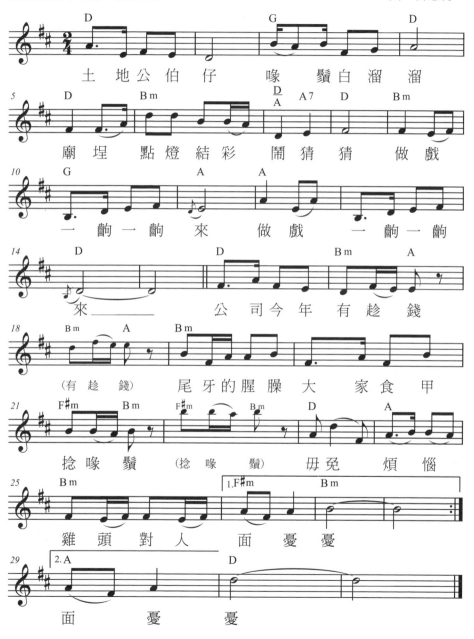

Adantino ♩=104

土 地 公 伯 仔 喉 鬚 白 溜 溜

廟 埕 點 燈 結 彩 鬧 猜 猜 做 戲

一 齣 一 齣 來 做 戲 一 齣 一 齣

來＿＿＿ 公 司 今 年 有 趁 錢

（有 趁 錢） 尾 牙 的 腥 臊 大 家 食 甲

捻 喉 鬚 （捻 喉 鬚） 毋 免 煩 惱

雞 頭 對 人 面 憂 憂

面 憂 憂

送神

詩：康　原
曲：曾慧青

Allegretto ♩=*132*

十二月　二(十)　四　送　神　日

透早送　神　天　清　清　阮　燒

神馬　伴恁上天　庭　　陣陣的神風

接恁向　玉皇大帝報實　情　　人間的善惡

講　乎清啊講　乎　清　　人間的善惡

講　乎清啊講　乎　清　阮　燒

神馬　伴恁上天　庭　　陣陣的神風

接恁向　玉皇大帝報實　情

圍爐

詩：康 原
曲：曾慧青

大 大 細 細 圍 爐 食 菜 頭 帶 來 全 家

帶 來 全 家 的 好 彩 頭 肉 丸 圓 圓圓 一 家 團 圓

好 過 年 久 久 長 長 的 長 年 菜 一 代 長 壽 長 過 一

代 這 款 食 法 恁 甘 知

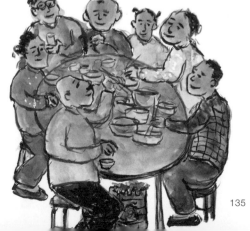

相親

詩：康　原
曲：曾慧青

Allegro moderato ♩=112

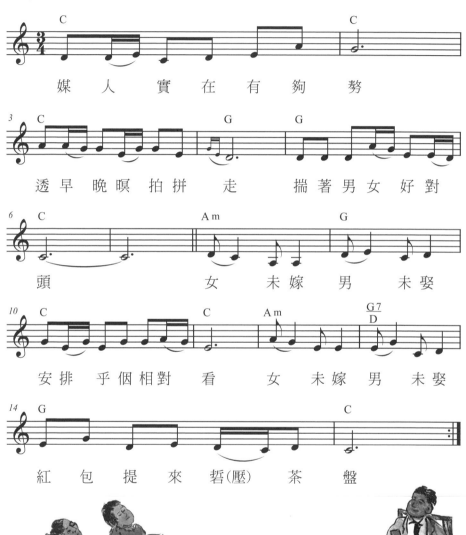

媒　人　實　在　有　夠　勢

透早　晚暝　拍拼　走　揣著　男女　好對

頭　　　女　未嫁　男　未娶

安排　乎個　相對　看　女　未嫁　男　未娶

紅　包　提　來　晢(壓)　茶　盤

送定

詩：康　原
曲：曾慧青

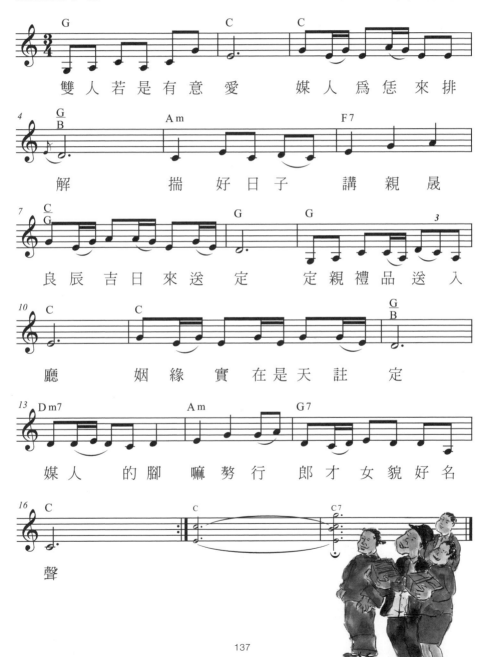

雙人若是有意愛　媒人為恁來排

解　　揣好日子　講親晟

良辰吉日來送　定　定親禮品送入

廳　　姻緣實在是天註　定

媒人　的腳嘛勢行　郎才女貌好名

聲

安床位

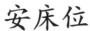

傳統節慶風

詩：康原
曲：曾慧青

Presto ♪=168

欲娶新婦尚歡喜　新娘房　趕緊砌

為　著乎新娘　入門喜

羅經　掠方位有　安床字　啊眠床e位　置

排舒適　生子攏嘛好育飼

好育飼

娶新娘

詩：康　原
曲：曾慧青

鼓 吹 八 音 鬧 猜 猜　鑼 鼓 摃 對 阮 兜

來　阿 兄 今 仔 日 娶 嫂 仔 來 啊 紅 燈 喜 燭 兩 爿 排

雙 人 枕 頭 心 頭 開　親 晟 朋 友 鬥 歡 喜　逐 家 見 面

笑 嘻 嘻　娶 某 是 一 日 的 代 誌

疼 某 著 愛 萬 萬 年　疼 某 著 愛 萬 萬 年　翁 某 牽 手 牽 手 同 心

才 會 出 頭 天　才 會 出 頭 天

食新娘茶

詩：康　原
曲：曾慧青

Allegro ♩=132

新 娘 的 茶　甜 甜 甜

茶 盤 茶 甌 圓 圓 圓　新 娘

生 婿 眞 標 緻 啊 新 郎　緣 投

笑 微 微　輕 聲 細 說 唸 情

詩　緣 結　連 理 萬 萬 年

輕 聲 細 說 唸 情 詩 啊 緣 結　連 理

萬 萬 年

rit.

140

四句聯

詩：康原
曲：曾慧青

甥仔　今日　來　結婚

阮　嘛升格　做大舅　紅包厚厚

尚功夫　新娘　大聲叫阿舅

哭路頭

詩：康　原
曲：曾慧青

Moderato ♪=**116**

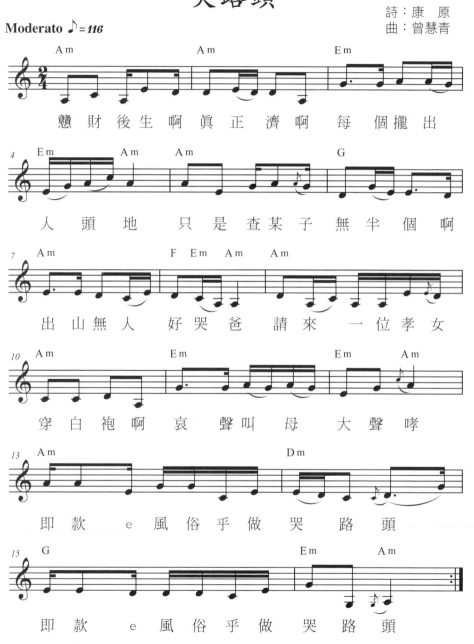

戀 財 後 生 啊 眞 正 濟 啊 每 個 攏 出

人 頭 地 只 是 查 某 子 無 半 個 啊

出 山 無 人 好 哭 爸 請 來 一 位 孝 女

穿 白 袍 啊 哀 聲 叫 母 大 聲 哮

即 款 e 風 俗 乎 做 哭 路 頭

即 款 e 風 俗 乎 做 哭 路 頭

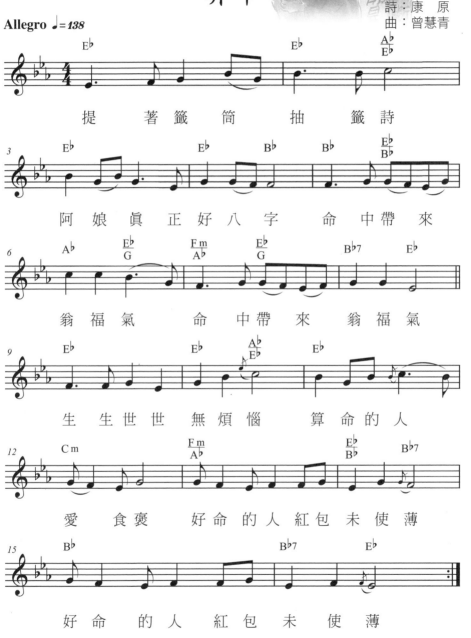

算命

詩：康　原
曲：曾慧青

提　　著　籤　筒　　抽　　籤　詩

阿　娘　眞　正　好　八　字　　命　中　帶　來

翁　福　氣　　命　中　帶　來　翁　福　氣

生　生　世　世　無　煩　惱　　算　命　的　人

愛　　食　褒　　好　命　的　人　紅　包　未　使　薄

好　命　的　人　　紅　包　未　使　薄

收驚

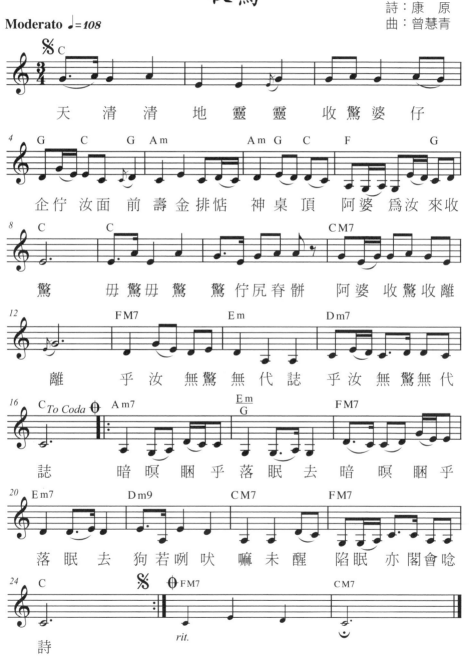

詩：康　原
曲：曾慧青

江湖仙

詩：康原
曲：曾慧青

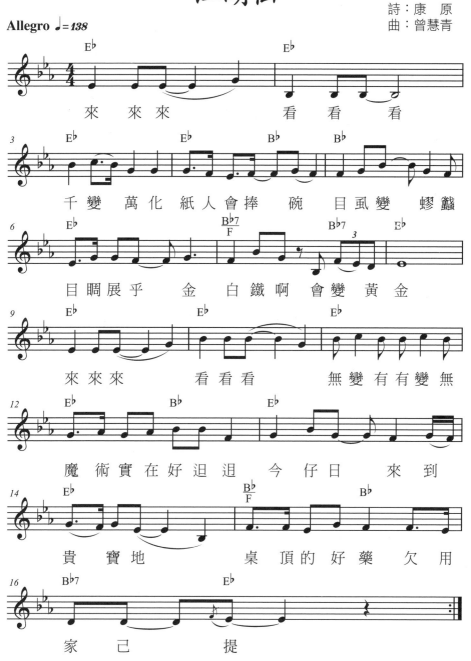

光明燈

詩：康　原
曲：曾慧青

Moderato ♩=**100**

一葩燈　　二葩燈　　燈濟算未

清　　光明燈　照前程　廟內點甲歸厝

宮　　點燈揣光明　　准考證囥甲

歸桌頂　　文昌帝君　　請汝看分明

阮的燈點佇尚頭前　保庇　阮的囝仔考試

第一等　　入學做一個好學生　培養

伊的好性情　　伊的好性情　保庇

情　　前

財神爺

詩：康　原
曲：曾慧青

Moderato ♩=*112*

身穿　　古戲服頭戴　文官帽

扭著喙鬚賴賴趄　手提紅布招財　進　寶

喙唸　財神來　大發財　財神來

大發財　伸手　喝出　紅包　拿

來

換花籽

浪漫的小夜曲

Andante

詩：康　原
曲：曾慧青

結婚 已 經 有 三 年　腹 肚 攏 未 圓

看命先生指示 看命先生指示 揣廟寺 換花籽

註 生 娘 娘 啊　註 生 娘　娘 啊

請 汝 愛　保 庇　註 生 娘 娘 啊

註 生 娘　娘 啊 請 汝 愛　保 庇

請　汝　愛 保 庇 花籽 已 經 換順 適

無 論 查 某 子 後 生 想 子 親 像 病 相 思

八家將

詩：康原
曲：曾慧青

Allegro ♪=168

八 個 將 軍 企 兩 排　神 官 坐 轎 來　戴 頭 盔

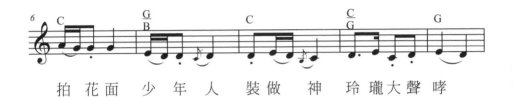

拍 花 面 少 年 人　裝 做 神 玲 瓏 大 聲 哮

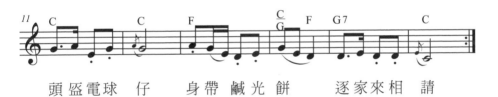

頭 盔 電 球 仔　身 帶 鹹 光 餅　逐 家 來 相 請

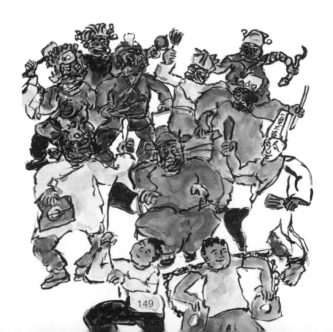

149

阿彌陀佛

詩：康原
曲：曾慧青

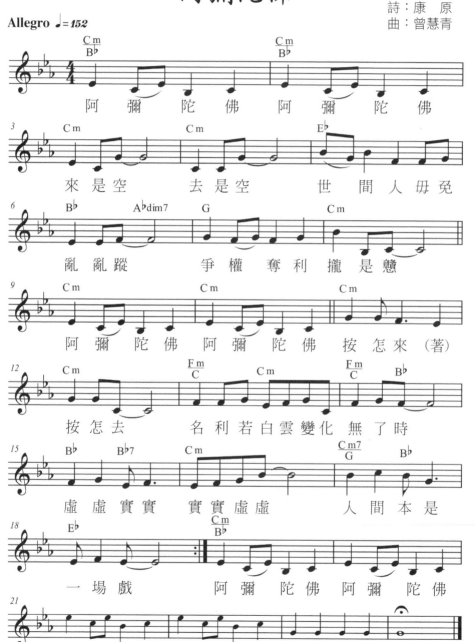

阿 彌 陀 佛 阿 彌 陀 佛

來 是 空 去 是 空 世 間 人 毋 免

亂 亂 蹤 爭 權 奪 利 攏 是 戀

阿 彌 陀 佛 阿 彌 陀 佛 按 怎 來 (著)

按 怎 去 名 利 若 白 雲 變 化 無 了 時

虛 虛 實 實 實 實 虛 虛 人 間 本 是

一 場 戲 阿 彌 陀 佛 阿 彌 陀 佛

耶穌基督

詩：康　原
曲：曾慧青

耶穌基督 (續前頁)

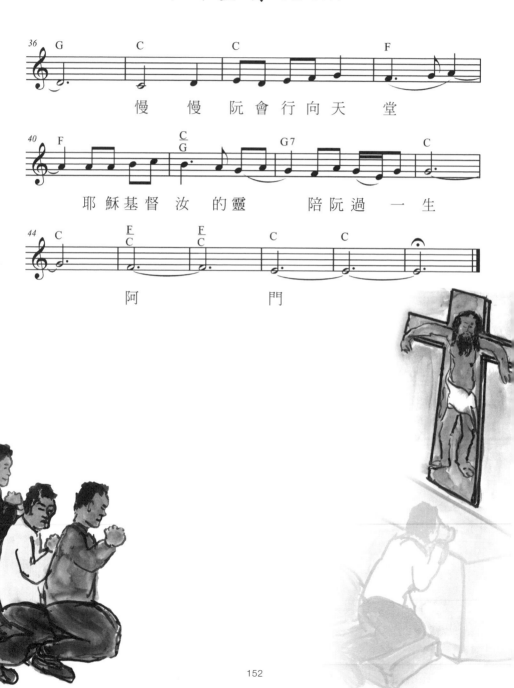

慢　慢　阮會行向天　堂

耶穌基督汝　的靈　　陪阮過　一生

阿　　門

畫糖人

詩：康　原
曲：曾慧青

Moderato ♩=100

囡仔兄　請汝　　恬恬聽　　汝欲食豬亦是

牛　　　亦是欲食鱉合龜　　畫糖的阿伯逐項

有　　　阿伯阿　伯啊　阮毋是欲食飽

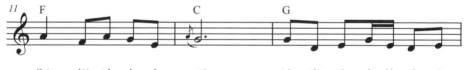

阮　想欲來食　巧　　　汝畫山水的功夫

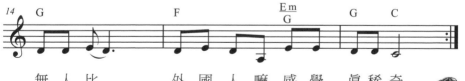

無人比　　外國人嘛感覺　眞稀奇

153

白糖蔥

詩：康　原
曲：曾慧青

活潑俏皮的小快板

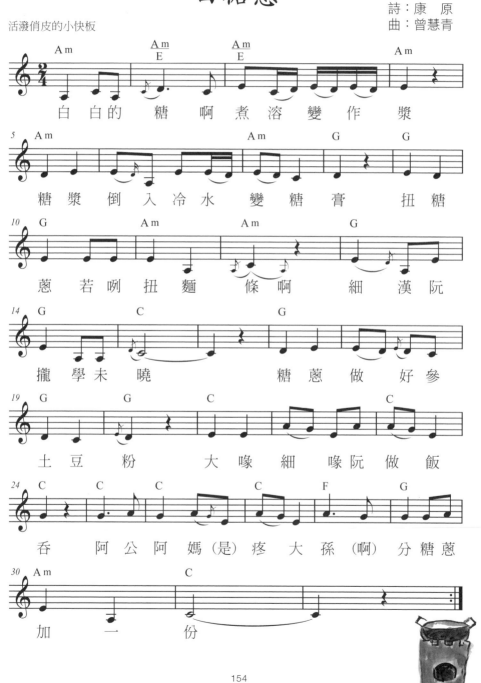

白　白的　糖　啊煮溶變　作　漿

糖漿　倒　入　冷　水　變糖　膏　　扭糖

蔥　若　咧　扭　麵　條　啊　細　漢　阮

攏　學　未　曉　　　糖　蔥　做　好　參

土　豆　粉　　　大　喙　細　喙阮　做　飯

吞　　阿　公阿　媽（是）疼　大　孫（啊）分　糖　蔥

加　一　　份

154

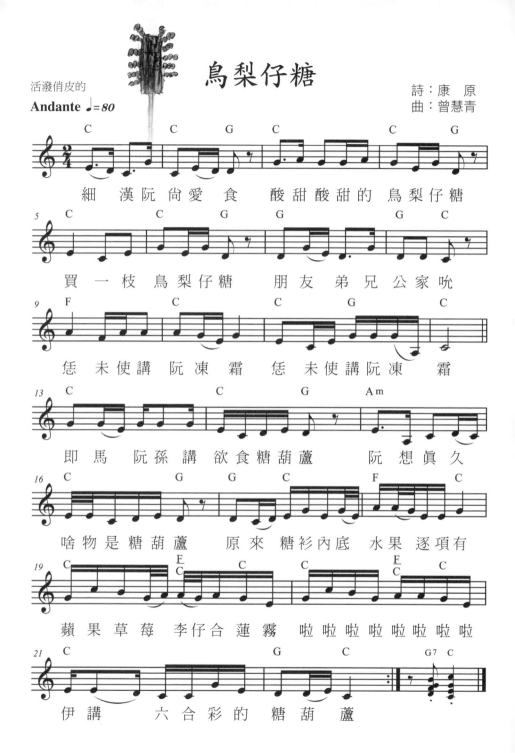

鳥梨仔糖

活潑俏皮的

Andante ♩=80

詩：康　原
曲：曾慧青

細　漢阮尚愛食　酸甜酸甜的　鳥梨仔糖

買一枝　鳥梨仔糖　朋友弟兄公家吮

恁未使講阮凍霜　恁未使講阮凍　霜

即馬　阮孫講欲食糖葫蘆　阮想眞久

啥物是糖葫蘆　原來糖衫內底　水果逐項有

蘋果草莓　李仔合蓮霧　啦啦啦啦啦啦啦啦

伊講　六合彩的　糖葫蘆

磅米香

詩：康　原
曲：曾慧青

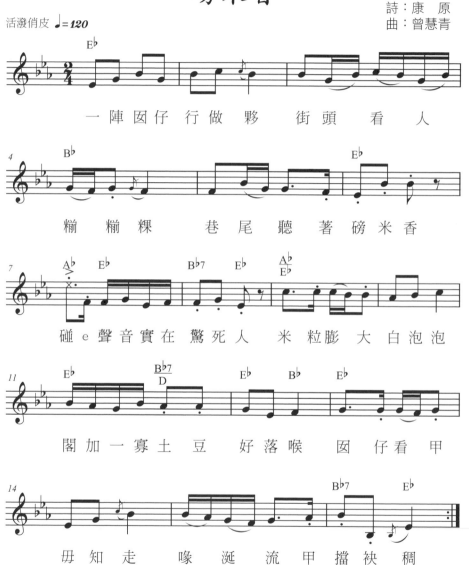

一陣囝仔　行做夥　街頭　看人

糝糝粿　巷尾聽著　磅米香

碰e聲音實在驚死人　米粒膨大　白泡泡

閣加一寡土豆　好落喉　囝仔看甲

毋知走　喙涎流甲擋袂稠

156

捏秫米尪仔

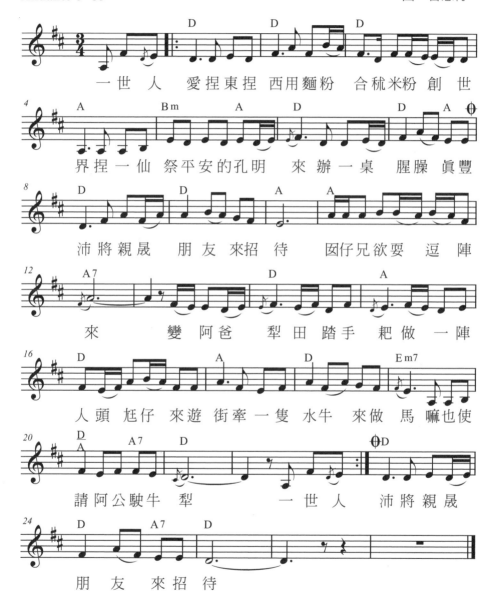

浪漫的行板
Andante ♩=80

詩：康　原
曲：曾慧青

一世人　愛捏東捏　西用麵粉　合秫米粉創　世

界捏一仙　祭平安的孔明　來辦一桌　腥臊眞豐

沛將親晟　朋友來招　待　囡仔兄欲耍　逗　陣

來　變阿爸　犁田踏手　耙做　一陣

人頭尪仔　來遊　街牽一隻　水牛　來做　馬嘛也使

請阿公駛牛　犁　一世人　沛將親晟

朋友　來招　待

逗陣來唱囡仔歌 II——台灣民俗節慶篇／康原著；
曾慧青譜曲. ——初版. ——臺中市：晨星，2010.04
面；公分. ——（小書迷；16）

ISBN　978-986-177-361-2（平裝附 CD）
1. 兒歌 2. 歌謠 3. 臺語
913.8　　　　　　　　　　　　　　　99003313

小書迷　016

逗陣來唱囡仔歌 II ——台灣民俗節慶篇

作者	康　原
譜曲	曾慧青
主編	徐惠雅
編輯	張雅倫
台語標音	謝金色
繪圖	王　灝
美術編輯	黃寶慧、施敏樺

發行人	陳銘民
發行所	晨星出版有限公司
	台中市 407 工業區 30 路 1 號
	TEL：04-23595820　FAX：04-23550581
	E-mail：morning@morningstar.com.tw
	http：//www.morningstar.com.tw
	行政院新聞局局版台業字第 2500 號
法律顧問	甘龍強律師
承製	知己圖書股份有限公司　TEL：04-23581803
初版	西元 2010 年 04 月 06 日

總經銷	知己圖書股份有限公司
	郵政劃撥：15060393
	〈台北公司〉台北市 106 羅斯福路二段 95 號 4F 之 3
	TEL：02-23672044　FAX：02-23635741
	〈台中公司〉台中市 407 工業區 30 路 1 號
	TEL：04-23595819　FAX：04-23597123

定價 350 元
ISBN：978-986-177-361-2
Published by Morning Star Publishing Inc.
Printed in Taiwan

◆ 讀 者 回 函 卡 ◆

以下資料或許太過繁瑣，但卻是我們瞭解您的唯一途徑

誠摯期待能與您在下一本書中相逢，讓我們一起從閱讀中尋找樂趣吧！

姓名：＿＿＿＿＿＿＿＿　性別：□ 男　□ 女　生日：　　／　　　／

教育程度：＿＿＿＿＿＿＿

職業：□ 學生　　　　□ 教師　　　　□ 內勤職員　　　□ 家庭主婦

　　　□ SOHO族　　□ 企業主管　　□ 服務業　　　　□ 製造業

　　　□ 醫藥護理　　□ 軍警　　　　□ 資訊業　　　　□ 銷售業務

　　　□ 其他＿＿＿＿＿＿＿＿＿＿＿

E-mail：＿＿＿＿＿＿＿＿＿＿＿＿＿　聯絡電話：＿＿＿＿＿＿＿＿＿＿

聯絡地址：□□□＿＿＿＿＿＿＿＿＿＿＿＿＿＿＿＿＿＿＿＿＿＿＿

購買書名：逗陣來唱囝仔歌Ⅱ──台灣民俗節慶篇＿＿＿＿＿＿＿＿＿＿＿

・本書中最吸引您的是哪一篇文章或哪一段話呢？ ＿＿＿＿＿＿＿＿＿＿＿＿

・誘使您購買此書的原因？

□ 於 ＿＿＿＿ 書店尋找新知時　□ 看 ＿＿＿＿ 報時瞄到　□ 受海報或文案吸引

□ 翻閱 ＿＿＿＿ 雜誌時　□ 親朋好友拍胸脯保證　□ ＿＿＿＿ 電台 DJ 熱情推薦

□ 其他編輯萬萬想不到的過程：＿＿＿＿＿＿＿＿＿＿＿＿＿＿＿＿＿＿＿

・對於本書的評分？（請填代號：1. 很滿意　2.OK 啦　3. 尚可　4. 需改進）

封面設計 ＿＿＿＿＿　版面編排 ＿＿＿＿＿　內容 ＿＿＿＿＿　文／譯筆 ＿＿＿

・美好的事物、聲音或影像都很吸引人，但究竟是怎樣的書最能吸引您呢？

□ 價格殺紅眼的書　□ 內容符合需求　□ 贈品大碗又滿意　□ 我誓死效忠此作者

□ 晨星出版，必屬佳作！□ 千里相逢，即是有緣　□ 其他原因，請務必告訴我們！

＿＿＿＿＿＿＿＿＿＿＿＿＿＿＿＿＿＿＿＿＿＿＿＿＿＿＿＿＿＿＿＿＿

・您與眾不同的閱讀品味，也請務必與我們分享：

□ 哲學　　　□ 心理學　　□ 宗教　　　□ 自然生態　□ 流行趨勢　　□ 醫療保健

□ 財經企管　□ 史地　　　□ 傳記　　　□ 文學　　　□ 散文　　　　□ 原住民

□ 小說　　　□ 親子叢書　□ 休閒旅遊　□ 其他＿＿＿＿＿＿＿＿＿＿＿＿＿

以上問題想必耗去您不少心力，為免這份心血白費

請務必將此回函郵寄回本社，或傳真至（04）2359-7123，感謝！

若行有餘力，也請不吝賜教，好讓我們可以出版更多更好的書！

・其他意見：

晨星出版有限公司 編輯群，感謝您！

廣告回函
台灣中區郵政管理局
登記證第 267 號
免貼郵票

407
台中市工業區 30 路 1 號

晨星出版有限公司

請沿虛線摺下裝訂，謝謝！

更方便的購書方式：

(1) 網站：http://www.morningstar.com.tw
(2) 郵政劃撥　帳號：15060393
　　　　　　戶名：知己圖書股份有限公司
　　請於通信欄中註明欲購買之書名及數量
(3) 電話訂購：如為大量團購可直接撥客服專線洽詢

◎ 如需詳細書目可上網查詢或來電索取。
◎ 客服專線：04-23595819#230　傳真：04-23597123
◎ 客戶信箱：service@morningstar.com.tw